神技動畫師
關鍵紅筆剖析

toshi 著

U0056442

瑞昇文化

名稱：toshi
年齡：祕密～＞＜
興趣：抱著能畫得更好的期待作畫
喜歡的音樂：我有在聽流行樂
想要的東西：想要作畫力～！一起加油吧
Pixiv-ID：id=637016

前言

您好，我是toshi。

不管是第一次見面的朋友，或是已經見過面的伙伴，在此誠摯的感謝您購入本書。

這次採取與既刊書籍不同的切入點，以更為簡明，直指重點的解說書為目標撰寫本書。使用照片並加註說明，使初學者們更容易理解。

由於也有稍微深入的內容，如果能成為各位作畫時的指引那就太令人高興了。書中也刊載了筆者個人還是新進動畫師時所用的練習方法等，尚請各位參考。

不過有件要請大家注意的事，本書內所刊載的內容只是舉例之一，並非萬能解答。請充當提示使用即可。畢竟擁有個人風格的作品才是最棒的，冀望此書能成為大家創作作品時的些許助力。

那麼，一起享受快樂的繪圖生活吧！

toshi

Contents

Part 1
{基礎精通法則}

Rule

Part 2
｛動畫性手法法則｝

Rule

Part 1

基礎精通法則

Rule 01

先決定視線高度

為了畫出立體感

描繪人物時，先決定「視線高度」是很重要的。視線高度雖然是指「視線的高度」，也可以當成是對於對象物件的「攝影機高度」，想像成透過攝影機觀看畫面的感覺應該會比較好理解。

如果不決定視線高度，容易產生平面的畫面。請比較底下的兩幅圖片。 **圖01**。視線高度雖然

就在頭部正上方，然而不考慮視線高度所畫的左側圖片看起來就很平面。考慮視線高度的右側圖片，由於以完整的俯角（由上往下看）感描繪身體，看起來就有立體感。如果想畫出帶有立體感的人物，請先在白紙上畫出做為視線標記的視線高度線條吧。

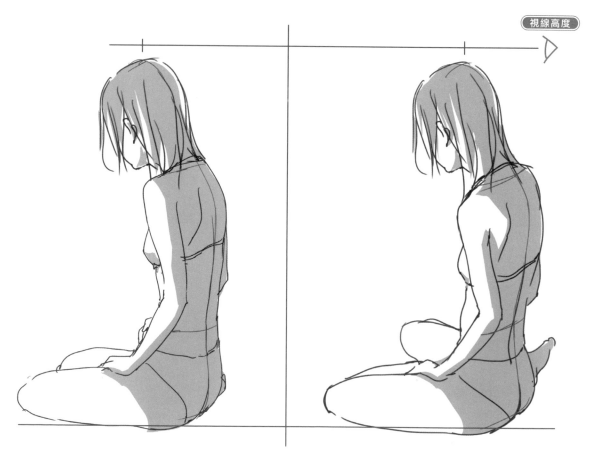

視線高度

圖01 不考慮視線高度的左側圖片呈現平面感，而考慮過視線高度，以俯角感畫出的右側圖片則帶有立體感。

視線高度的思考方式

　　在此再對視線高度做一次稍微詳細的說明。我想大家都知道，相同的對象物件會因為攝影機位置及角度不同，而使輪廓有所差異。對象物件與攝影機之間的角度可被稱為「視角」，在思考視線高度時視角是很重要的。

　　舉例來說，像 圖02 這樣各視角上擺了A、B、C三台攝影機時，各個位置上的人物輪廓會如 圖03 所示。A攝影機是由上往下看的方式（俯角），B攝影機是接近視線的方式（眼睛高度），而C攝影機則是由下往上看的方式（仰角）。

> **NOTE**
> 　　所謂的「眼睛高度」，雖然和俯角及仰角相同，都是表示攝影機高度和視角的形容詞，但它形容的並不一定是被攝體的眼睛高度。當自己（攝影機）的視線（鏡頭）前方能水平看見被攝體時，即可稱為「位於眼睛高度位置上」。

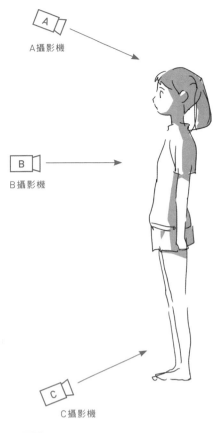

A攝影機

B攝影機

C攝影機

圖02　攝影機的位置和角度（視角）。

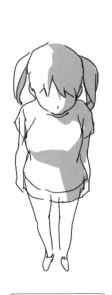

A攝影機＝俯角
（由上往下看）

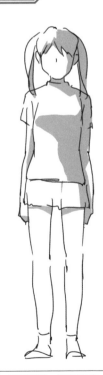

B攝影機＝眼睛高度
（接近視線）

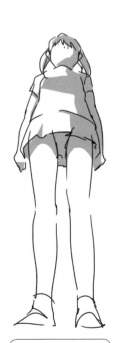

C攝影機＝仰角
（由下往上看）

圖03　視角造成的輪廓差異。

變更視線高度進行作畫，指的是像下圖，彷彿改變攝影機位置般觀察對象物並進行作畫。圖04 。

在此推薦初學者利用公仔等道具，俯角或仰角變更視線高度進行作畫。以最終能夠直接在腦海中自由地想像動作和外觀而不需觀察公仔為目標，好好加油吧。

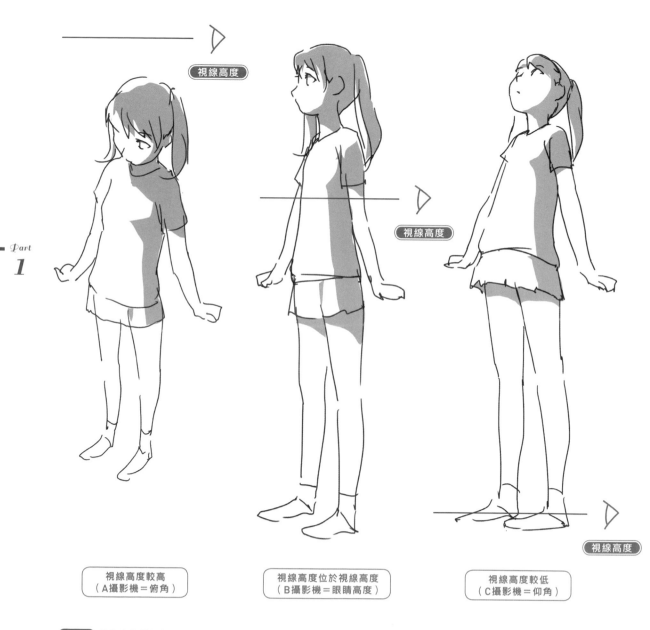

視線高度

視線高度

視線高度

視線高度較高
（A攝影機＝俯角）

視線高度位於視線高度
（B攝影機＝眼睛高度）

視線高度較低
（C攝影機＝仰角）

圖04 視線高度所造成的外觀差異。

Part 1

Lesson

{ 考慮視線高度 }

　　為使各位更為深入理解視線高度，在此於設定了固定視線高度的畫面中畫出複數人物。眼睛高度雖仍保持水平，但視線高度上方的人物為仰角，而下方的人物則為俯角視角。此外，仰角時呈三角形，而俯角時變成倒三角型，都會使身體看起來較小。此為深度上的表現，思考方式與遠近法中的三點透視法相同。

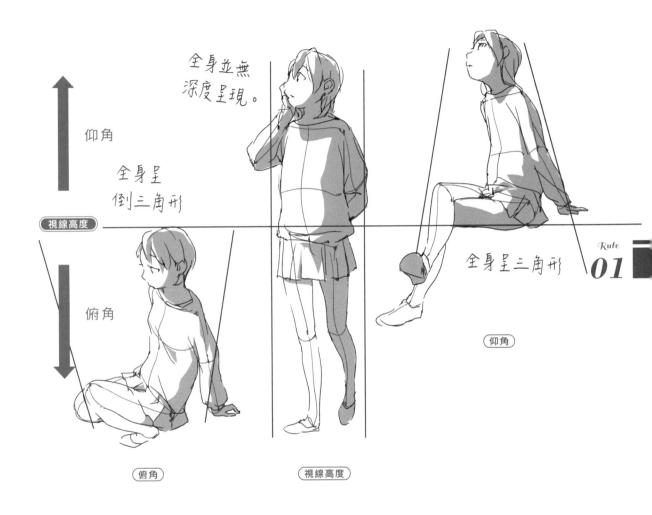

仰角

視線高度

俯角

全身並無
深度呈現。

全身呈
倒三角形

全身呈三角形

Rule
01

仰角

俯角

視線高度

> ## *Column*　當無法想像出身體輪廓時
>
> 　　當你面對白紙，但腦海中難以浮現想畫出的身體輪廓時，請閉上眼睛在腦海中想像一具身體。靜下心來好好思考，一定會比在白紙前煩惱更容易想像出想畫的東西才對。畫圖這件事與其說是在紙上作畫，不如看成是種將腦海中的物件轉印到紙張上頭的作業。當然，腦海中想不出來的東西也是畫不出來的。

應用 以仰角突顯女孩子的性感度

仰角角度為低視角且能使下半身看起來更大，能夠表現出女孩子的性感魅力。由於採用了靠近目標物的構圖，可表現出仿佛多跨一步就能接近女孩子般的視線。下筆時真實呈現並細心描繪眼前物件的細節，能夠更為提升作品的魅力。

由於仰角較為靠近目標物，能使筆觸更具立體感。下筆時以圓柱為概念，思考如何畫出帶有深度的肌肉曲線吧。

仰角

視線高度

以三角形思考！

因為仰角時的視線高度位置較低，以靠近目標物的攝影機視角做為下筆依據。

下筆時雖然要意識到地面，但畫得稍微彎曲能夠更加呈現出仰角持有的魅力。

應用 以俯角使女孩子看起來更加可愛

俯角角度有著讓女孩子看起來更加可愛的效果。這是因為視線效果使女孩子看起來更小更柔弱所造成的。此外，它也有著讓女孩子外表更為年幼，更像小朋友的效果。可如敘述般，利用視線高度拓展畫面表現幅度。

以圓柱為概念較為容易理解。

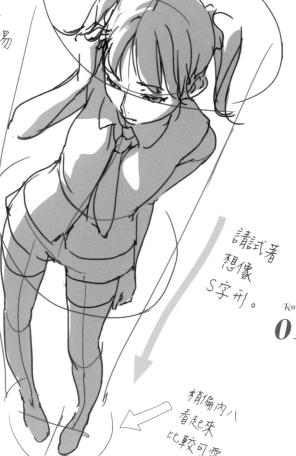

請試著想像S字形。

稍偏內八看起來比較可愛。

請想像成角色位於立方體中。

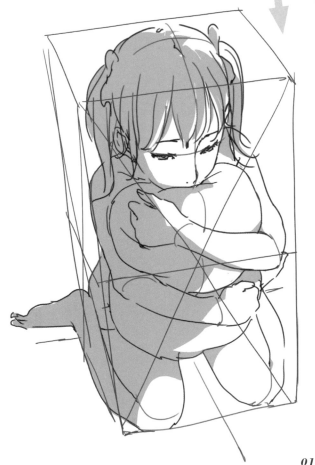

畫X以便判別中心點和中線。

Rule

01

Rule 02
描繪人物時
由背部曲線開始

你是從哪邊畫起的呢？

　　大家描繪人物時，是以什麼樣的順序下筆進行的呢？特別是初學者們，是否會先畫出眼睛、臉部等身體部份呢？有沒有從臉部位置下方不經意地順著身體輪廓下筆的習慣呢？但這種下筆方式會使身體平衡完全瓦解。

　　如果以這種方式下筆，當順利畫完臉部輪到身體時，就非得從無到有畫出整個身體不可。在這種時候所發生的事，俗稱「鐘擺狀態」。所謂鐘

擺狀態，指的是由於從臉部先下筆而使身體平衡瓦解，身體掛在頭部下方擺動，彷彿時鐘鐘擺般的狀態。為擺脫鐘擺狀態，作畫時請將下列要點銘記在心 圖01 。

①避免單獨先畫出頭部。
②在尚未觀察整體平衡前避免畫出身體輪廓。
②胸部等突起物往後再處理。

Part
1

鐘擺狀態　　　　　自然狀態　　　　　　　　　　　　　　　　　　　　　完成圖

A　　　　　　　B

❸ 配合身體動作畫出頭部（將圖A中略為偏左的頭部位置朝右偏傾）。

❶ 畫出身體的主要線條（主線）。

❷ 畫出身體輪廓。

圖01 若像圖A般先畫出頭部後再描繪身體外輪廓線，會使動作範圍變窄，因而產生出頭部只是單純連接在身體上的「鐘擺狀態」圖片。請像圖B般先畫出身體主線線條，再配合線條描繪外輪廓線。這能使身體穩定，並增加動作容許範圍。配合身體動作最後再決定頭部位置，就能畫出自然的姿勢了。

要怎麼配置才好呢？

　　描繪人物時，最重要的是「背部（脊椎）的曲線」。對人類來說，脊椎骨是維持身體平衡所需的重要骨骼要點，在繪畫時它也能做為考慮重心平衡的基準點，是非常重要的部位。

　　想描繪人物時，先照Rule 01所述決定視線高度。接著決定背部曲線，邊想像整體姿勢動向邊配置頭、腰、手腳，也就是決定它們大致上的位置。如此一來最終可畫出具有完整平衡度的姿勢 **圖02**。由於依照此一配置方式可決定整體性的身體動向及平衡度，因此需要花費充足時間考慮並動筆作畫。

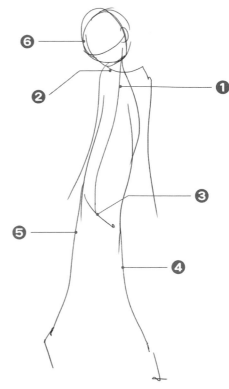

圖02 配置・下筆基本方式。

邊考慮①骨架，邊以①～⑥順序沿身體曲線畫線。配合身體，最後才畫頭部。

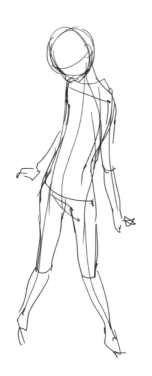

②對骨架添加肌肉。請在確定形狀前試著多畫幾次線。

③於Photoshop中降低圖層的不透明度進行半透明處理，做為草稿使用。開啟新圖層進行描繪線稿的準備。

④根據草稿描繪線稿。草稿畢竟只是大略配置而已，請自由地下筆吧。因為已經決定了頭部位置和角度，在這個階段從頭部先開始畫也無妨。

⑤調整線條同時下筆。作畫時務必將身體中線銘記在心。

⑥邊思考身體各部位平衡和立體感，邊完成線稿。

⑦考慮身體凹凸部位並添加陰影。能以陰影呈現立體感時就完成了。

意識到動作順序

Part
1

在描繪帶有動作的畫面時，要先想像「動作順序」並畫出背部曲線，之後再決定腰、腳、頭部的位置。若想表現動感而先畫出手腳等部位，容易造成整體平衡崩潰。先畫出背部曲線，即使在描繪帶有動作的畫面時也能邊觀察整體平衡邊下筆，也較為容易修正 圖03 。

當描繪動作時，可以先自己試著擺出該動作姿勢。透過自身感受重心位置在哪、身體的動作極限到哪等等並多加思量。如果能有片夠大的鏡子，觀看鏡中影像就能很清楚地理解了。

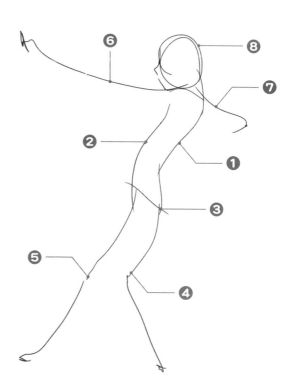

圖03 帶動作時的配置，下筆基本方式。

①思考想表現出什麼樣的動作，畫出身體骨架、及顯示動作順序的線條（骨架線）。在此想像受到敵人攻擊的場景並以①～⑧順序進行描繪。

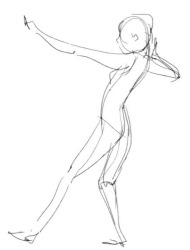 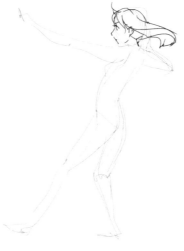 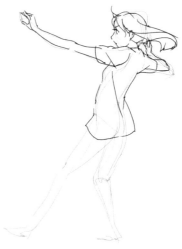

②以骨架為基礎添加肌肉。需注意頭部及脊椎骨間的連接曲線。下筆後降低Photoshop的不透明度進行半透明處理,做為草稿使用。

③依據草稿開始描線稿。邊想像角色動作邊畫出臉部表情,並為表現受風吹拂的感覺,添加飄動的髮絲。

④考慮肩膀動向,下筆畫出帶有動感的手腕。除了身體部位外,也要想像狀況,畫出被風吹動的衣服等動態。

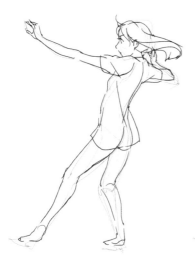 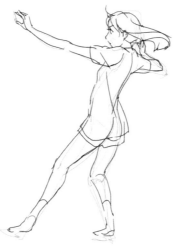 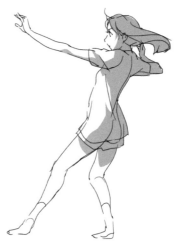

⑤開始下筆描繪從背部到臀部,以至腳部的曲線。這部份若不予著手,會使腿部和身體連接不上,外觀看起來將頗為畫蛇添足。

⑥畫出短褲及襪子等服裝細節以完成線稿。

⑦考量身體凹凸並添加陰影。較大的陰影面積能表現出身體的厚實度。

> **NOTE** 臨摹照片等參考物時,以「重畫」參考物而非「複製」的思考方式下筆能夠進步得更快。並非機械般依樣畫葫蘆,而要在腦海中整理並理解身體形狀再下筆重畫。如此一來,就能自然記住身體形狀及構造、曲線了。

Lesson

{ 描繪仰角和俯角 }

來試著練習仰角和俯角的繪製方式吧。雖然這兩者在熟練前都是不容易下筆的姿勢,可先畫出背部曲線,並於決定整體骨架(範例中以紅線表示)後添加肌肉。也別忘了視線高度設定。

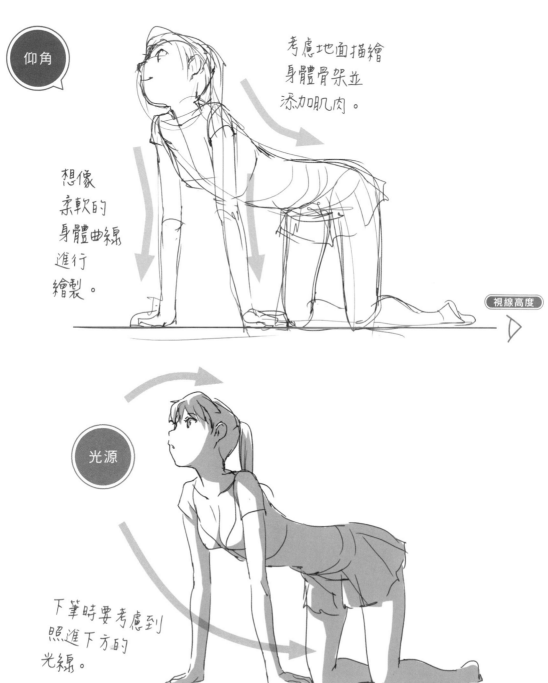

仰角

考慮地面描繪
身體骨架並
添加肌肉。

想像
柔軟的
身體曲線
進行
繪製。

視線高度

光源

下筆時要考慮到
照進下方的
光線。

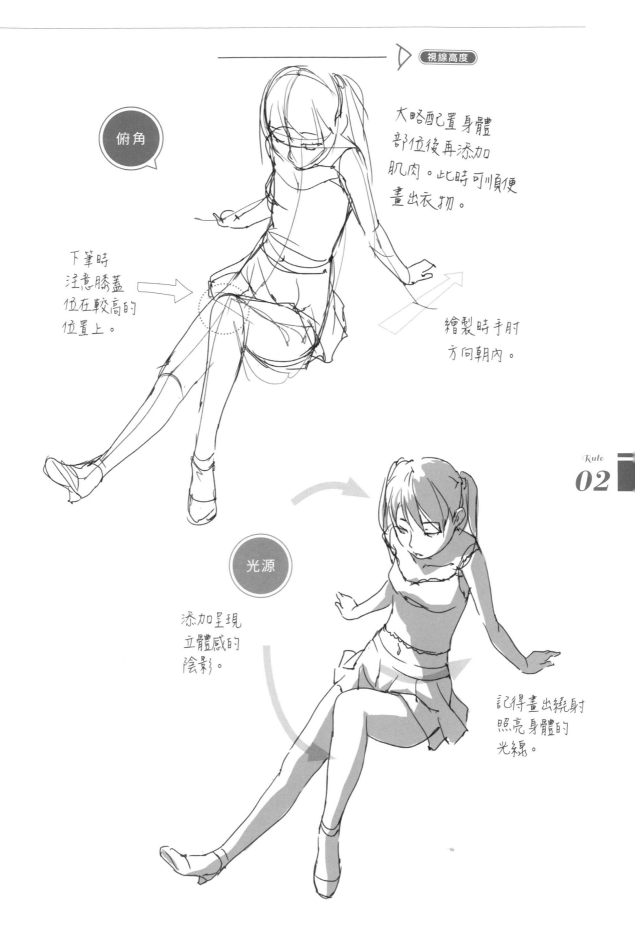

俯角

大略配置身體
部位後再添加
肌肉。此時可順便
畫出衣物。

下筆時
注意膝蓋
位在較高的
位置上。

繪製時手肘
方向朝內。

光源

添加呈現
立體感的
陰影。

記得畫出繞射
照亮身體的
光線。

Rule
02

應用 先畫出想展示的部位

雖然描繪人物基本上是從背部曲線先著手，但等到習慣後，可試著以「先畫出最想展示的部位」此一應用方式下筆。將想展示的部位做為最早下筆的位置，容易傳達出想描繪的重點，呈現作者意念。在此將臀部設定為想展示的部位，試著想像角色將臀部朝向觀看者的狀況。

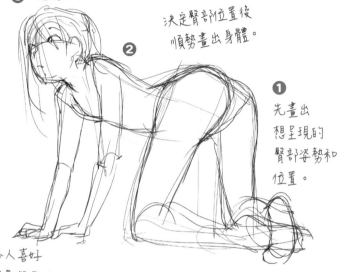

骨架（配置）～草稿

❸ 邊觀察整體邊考慮最好的頭部方向和表現，之後再下筆。

❷ 決定臀部所位置後順勢畫出身體。

❶ 先畫出想呈現的臀部姿勢和位置。

線稿

從這邊開始依各人喜好而定，個人會從最想呈現的臀部先開始畫。

修整出漂亮的臀部線條！

接下來稍微添飾細節扭腰曲線以呈現性感的身體線條！

試著為手臂增加少許動作。

Part 1

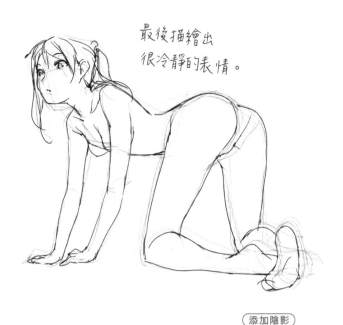

最後描繪出
很冷靜的表情。

添加陰影

因為要呈現臀部
所以將光源設定成
從臀部方向照過來。

光源

Column 利用PHOTOSHOP繪製插畫

　　在本書中，使用了影像處理軟體PHOTO
SHOP和繪圖版來繪製範例。藉此介紹基本流
程，尚請各位做個參考。

①創建新圖層並畫出草稿。降低圖層的不透明
度進行半透明處理。
②創建新圖層並根據草稿描出線稿。不在單一
圖層完成所有作畫，而是在畫出中意的外形後

創建新圖層，將各部位分層描繪後，若想做修
正也較為簡單。
③完成線稿後，創建陰影用的新圖層並將它移
到線稿圖層底下。
④挑選陰影顏色。利用選取工具框住想填上陰
影的形狀，並填入顏色。
⑤合併圖層後就完成了（作者個人畫風為活用
線稿，因此並不進行上色作業）。

Rule **03**
下筆時考慮
骨骼和肌肉構造

理解骨骼和肌肉的構造

完成身體部位配置之後，就該加強「骨骼」和「肌肉」的細節了。雖然應該有不少人會不斷臨摹骨骼、肌肉，但即使能夠臨摹得好，似乎還是有不少人無法將成果運用到繪畫上。這是因為專注於外型臨摹上，而未曾深入思考骨骼和肌肉的構造。牢記外型固然重要，但理解骨骼和肌肉的構造是更重要的一件事。

在此試著分析手臂骨骼看看。為什麼「肱骨」只有一根，但手肘前方（前臂）卻分成「尺骨」和「橈骨」兩根骨頭呢？

圖01 這是因為分成兩根骨頭後才能夠轉動扭曲，除了增加動作幅度外，也能夠進行柔軟的動作 **圖02**。像這樣考慮骨骼構造及意義後，就能夠表現出人體的活動極限及動作過程了。

雖然能夠從解剖圖等資料中習得骨骼和肌肉構造的基礎知識，不過實際觀察人類才是最重要的。出門試著觀察人們的動作及身體形狀吧。這既不花錢，而且實物也是最佳的參考書。

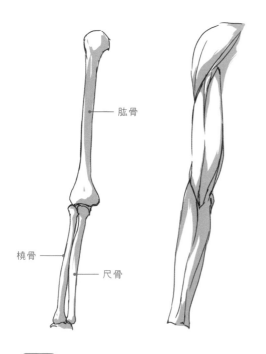

肱骨

橈骨 ── 尺骨

圖01 左圖為臂骨構造，右圖為手臂肌肉。

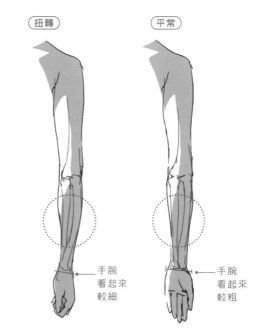

扭轉　　　　平常

手腕看起來較細　　　　手腕看起來較粗

圖02 左圖為大拇指朝前方的狀態。此時骨骼90度旋轉，兩根骨頭呈交叉狀。而右圖為大拇指朝身體外側的狀態。兩根骨頭呈平行排列。

下筆時需意識到骨骼和肌肉

　　理解了構造之後，接下來請試著思考骨骼和肌肉能進行什麼樣的表現。骨骼是人物動作的基本結構，能夠表現重心平衡、動作方向及極限等。另一方面，可將肌肉理解為表現身體外觀及柔軟動作所需的物件。

　　如此一來，需先考慮骨架並均衡地決定身體各部位的位置。下筆時嘗試將骨骼構造融入圖畫中吧 圖03 。之後意識到肌肉的美麗線條，為骨架增添肌肉，並完成漂亮的輪廓。

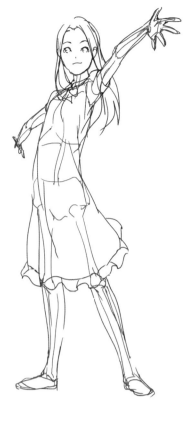

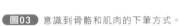 意識到骨骼和肌肉的下筆方式。

①在此為便於理解，畫上了骨架。能像這樣即使不畫出骨架，仍能在腦海中搭配骨架配置身體部位是很重要的。

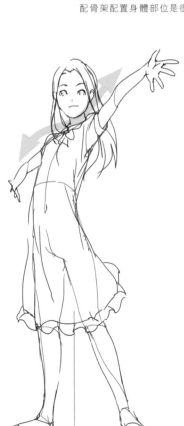

②根據骨架添增肌肉。下筆時需考慮立體的身體動向，及手掌、肩膀、手腕等部位的前後關係。

③加上陰影後就完成了。只要能表現出各部位的位置關係及立體感就OK。

Rule
03

Lesson

﹛畫出立體的手腕﹜

　　為手腕骨骼添增肌肉，試著思考帶有動作的手腕部位如何表現吧。可將兩根前臂骨看成平行排列在手肘關節的平面方向上即可。在此將關節斷面處與臂骨一起畫線。這樣就能得知臂骨的方向，配合這點將筒狀構造想成是肌肉曲線。如此一來只需意識到關節部份就能夠畫出具有立體感的手腕，還請各位嘗試看看。

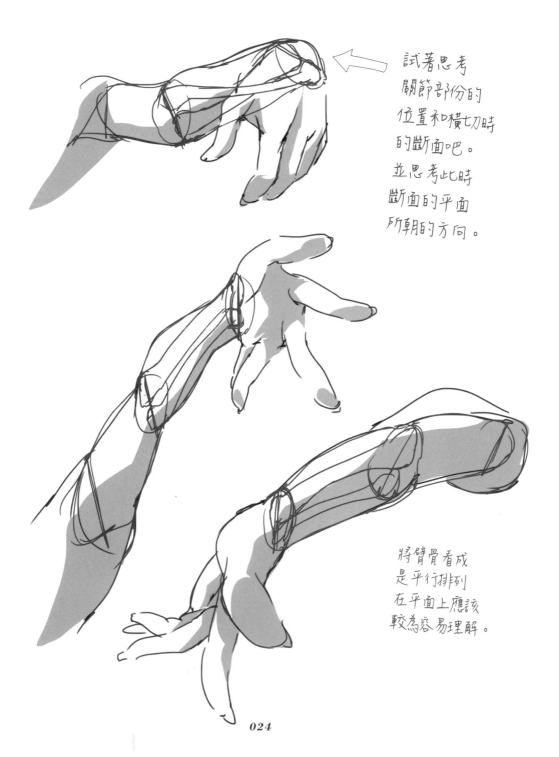

試著思考
關節部份的
位置和橫切時
的斷面吧。
並思考此時
斷面的平面
所朝的方向。

將臂骨看成
是平行排列
在平面上應該
較為容易理解。

｛下筆時需意識到骨骼與肌肉｝

　　試著以前一頁說明過的描繪方式下筆吧。決定好關節位置，完成大致配置後就可以開始描繪身體了。
而在關節方面，則需先考量骨骼方向及意識到肌肉曲線（立體感）的斷面。只需將它們銘記在心，下筆
時自然能畫出帶有立體感的畫面。

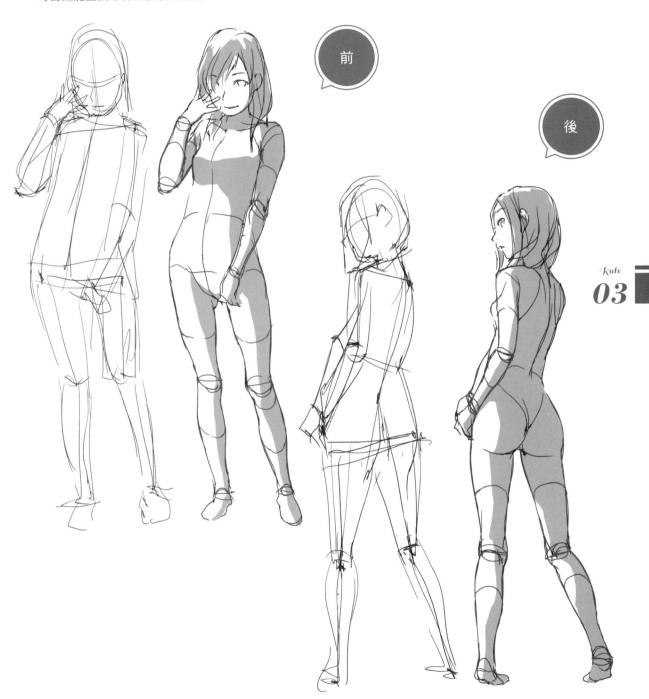

前

後

Rule
03

Rule 04
透過基本動作
學習身體的描繪方法

從日常動作學習形狀

從我們日常無意間進行的動作中,可習得人物骨架的基本形狀。雖然「站直」、「坐下」等日常動作都是些不起眼的動作,但在考量人物外型和平衡時,它們包含了許多非常重要的資訊。精通了這些基本動作的姿勢描繪方式,將會成為描繪出自然神情和動作的第一步。

思考站姿

站姿是描繪人物全身的基本姿勢 圖01 。它包含了如何保持身體平衡、重心位置／移動方式等許多基本資訊。更細微地將這些資訊加入作畫中,能誕生出帶有真實感而自然的角色。在此一一列舉作畫時的重點。

草稿

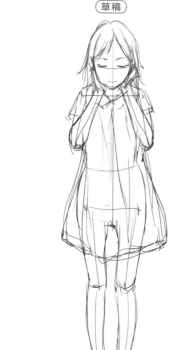

線稿

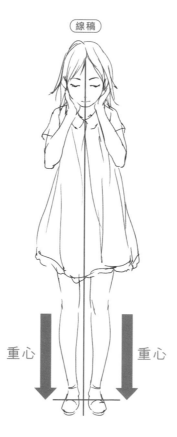

重心　　　　重心

稿件成品

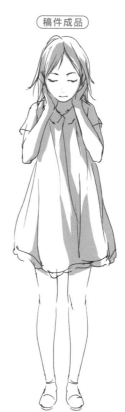

圖01 在此畫了一張左右平衡相等的基本立繪。藉由服裝等物件稍微拉扯左右平衡,以營造柔軟度和生命感。畫得完全對稱容易呈現機械感,需要特別留意。透過柔軟的連身裙和稍微低著頭的姿勢,表現出溫柔女孩子的氛圍。

①人體骨架

一開始先考慮做為身體軸心的骨架。邊思考如何設置，邊畫出做為骨架使用的線條吧。

②重心與體重移動的平衡

在畫出骨架線時，於下筆中考慮重心平衡是件很重要的事。邊思考要以左右兩腳的哪一側為支撐點，及如何保持平衡等事項邊繪製吧。

③感情表現

以臉部等部位演出感情表現自不用提，但以身體進行感情表現也頗為重要。無論高興、悲傷、生氣等，都可以透過身體的用力、前彎、後仰等姿勢表現。

作畫時至少得將上述項目銘記在心。或許會有人認為只不過是要畫個站姿罷了，這種想法是錯誤的。站姿最為難畫，且需要足夠的技術。這是因為得將無法動彈的角色表現得「栩栩如生」才行。為了呈現出「栩栩如生」的模樣，前述項目是必不可缺的。當然它們在繪製其他姿勢時也仍是重點項目，但由於站姿的動作最少，因此稱得上更為困難。

思考坐姿

前述的三個項目在描繪坐姿時雖然也很重要，但和站姿相比，坐姿帶有一些動作，因此表現幅度更為寬廣。

描繪坐姿時，要先注意人物與地面的接點此一重點。由於下筆畫出骨架軸線時需要先決定地面，因此有種描繪背部曲線前，先畫出與地面的交接線，也就是臀部的描繪方式 **圖02**。無論從何處開始下筆，於作畫中考慮身體姿勢及重心平衡乃為進步的捷徑。

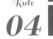

Rule
04

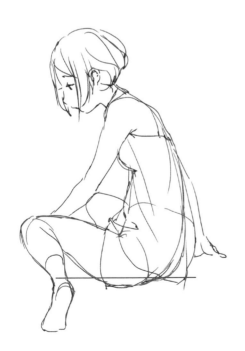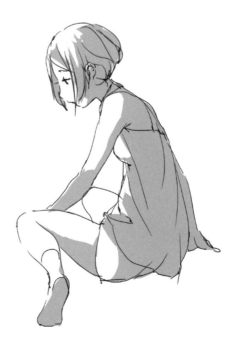

圖02 為了要意識到與地面的交接面，有可能從臀部骨架（藍線部份）開始畫起。這種處理方式能賦予畫面安定感，完成具有良好平衡的作品。在此試著畫出了垂頭喪氣，有些煩惱失意的模樣。角色臉上也帶著憂愁的表情，感覺像是盯著某個點陷入沉思之中。

Lesson
｛繪製基本站姿｝

　　所謂站姿，指的不一定是直立不動。神情會因為想呈現出的感情而有所變化，且重心在前或在後都能塑造出不同的角色個性。而立繪表現也可隨著想描繪的活潑、害羞等角色個性改變，請試著挑戰各種不同的立繪吧。

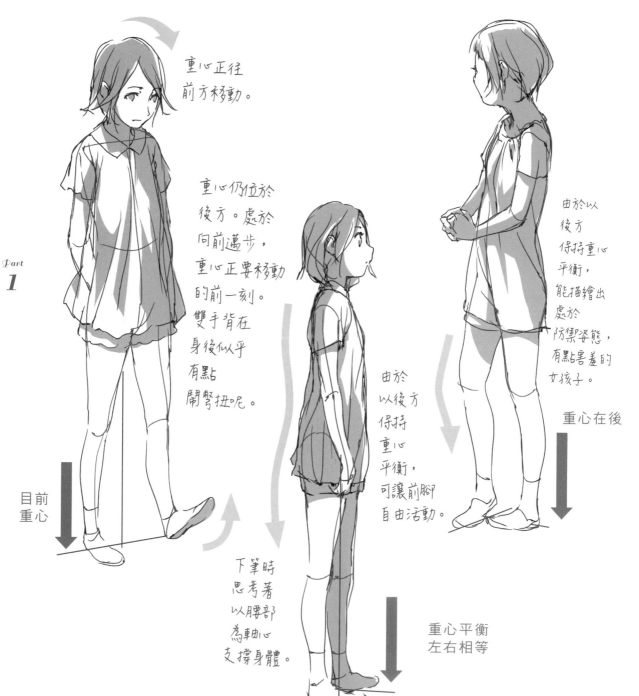

重心正往前方移動。

重心仍位於後方。處於向前邁步，重心正要移動的前一刻。雙手背在身後似乎有點鬧彆扭呢。

由於以後方保持重心平衡，能描繪出處於防禦姿態，有點害羞的女孩子。

重心在後

目前重心

下筆時思考著以腰部為軸心支撐身體。

由於以後方保持重心平衡，可讓前腳自由活動。

重心平衡左右相等

Part **1**

Lesson

{ 繪製基本坐姿 }

　　坐姿和站姿相同,可透過坐下時的神情,重心平衡等條件改變角色所呈現的感情。此外,也能利用上下調整腰部的左右平衡等添增動作的方式,使角色栩栩如生。

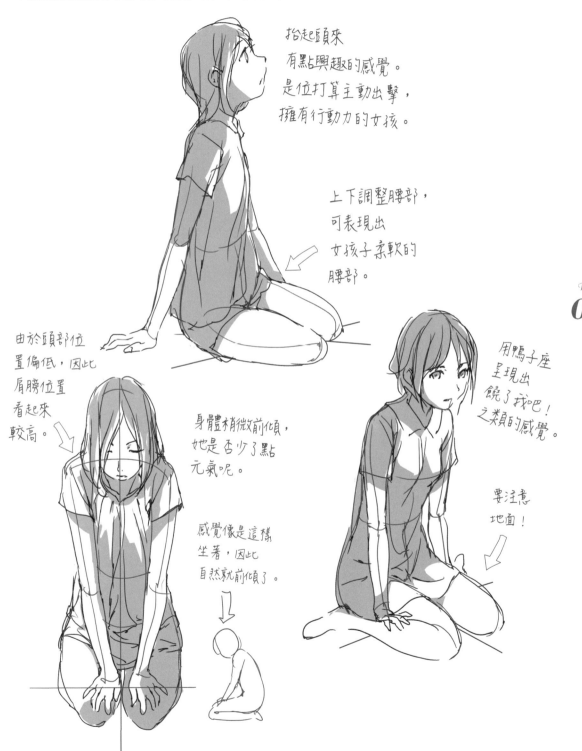

抬起頭來
有點興趣的感覺。
是位打算主動出擊,
擁有行動力的女孩。

上下調整腰部,
可表現出
女孩子柔軟的
腰部。

由於頭部位
置偏低,因此
肩膀位置
看起來
較高。

身體稍微前傾,
她是否少了點
元氣呢。

感覺像是這樣
坐著,因此
自然就前傾了。

用鴨子座
呈現出
饒了我吧!
之類的感覺。

要注意
地面!

應用 繪製扭身姿勢

扭身動作雖然是日常的基本動作之一，但它會使身體形狀變得更為複雜。所謂扭身，指的是有限度的旋轉身體某些部位。能夠表現扭身的部位極為有限，動作最大的部位為腰部，會同時使肩膀及胸部、脖子、頭部隨之移動。扭轉腰部也會使下半身的髖關節、膝蓋、腳踝、腳尖等各部份隨之扭動，呈現出大幅扭轉的姿勢。

以使其旋轉為概念

為表現背部外形，畫了微幅扭身的姿勢。

先考慮背部外形。想成以脊椎骨為中心進行旋轉應該比較容易理解。

要考慮肋骨！

畫出腰間肌肉。能夠增加真實感。

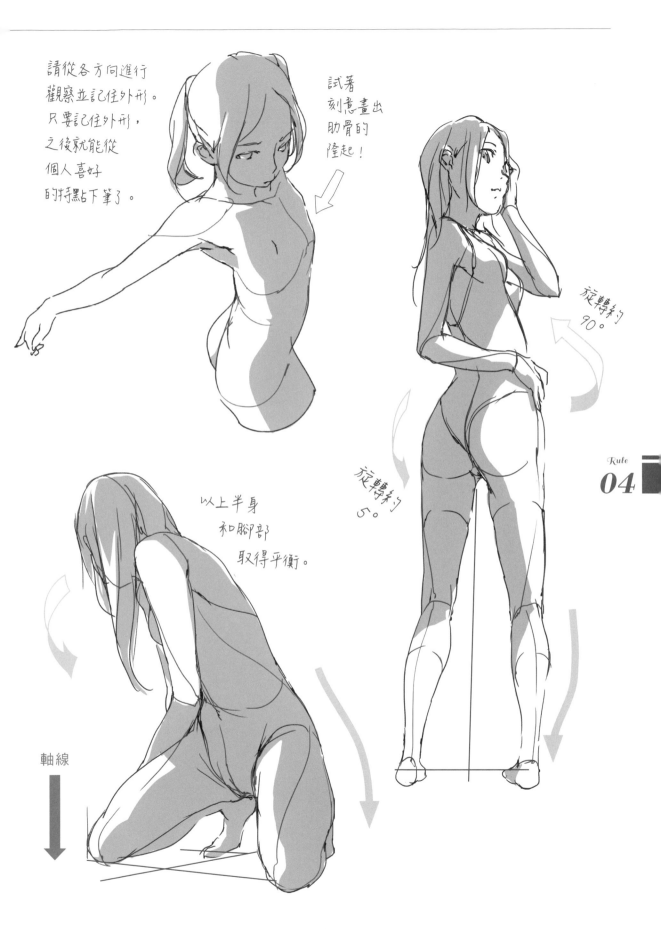

請從各方向進行
觀察並記住外形。
只要記住外形，
之後就能從
個人喜好
的特點下筆了。

試著
刻意畫出
肋骨的
隆起！

旋轉約
90°。

旋轉約
5°。

以上半身
和腳部
取得平衡。

軸線

Rule 05
從X線和Y線
抓準身體形狀

從X線抓準胸口及背後

　　為把握身體中心及胸口的立體感，試著畫出「X線」是個不錯的方式。由於X線的交叉部份會成為身體中心，可以其為基準做為正中線（中心線）。雖然透過正中線能清楚理解縱向的走向，但無法看出橫向的走向。從這個角度來看，X線可清楚劃分縱向及橫向，是頗為方便的。

　　X線也能做為描繪腰部時的基準。畫出X線並將它從腰部繞到臀部看看。以意識到腰身至腰部的緊繃感為重點 **圖01**。

　　一開始可單純將X線做為基準，等習慣後在下筆時加入胸部起伏，能進行更為立體的表現 **圖02** **圖03**。此外，畫出X線能更易於理解身體表面的凹凸部位，也有助於想像穿著緊貼身體的服裝等狀況。

圖02 試著畫出意識到立體曲線的X線。把握這類線條後，在畫胸罩時也能夠很輕鬆地拉出線條。

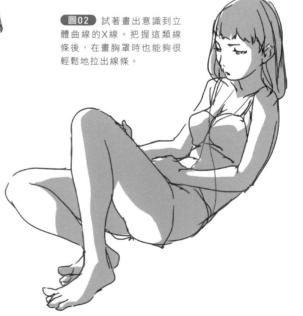

圖01 在身體上畫出X線。線條交叉部位即為身體中心。畫線時需從腰部繞到臀部。

此外，若背部也以X線進行思考會更加容易理解。畫出X線後能區別背部的左右平衡，也容易

描繪脊椎骨線條 圖04 。

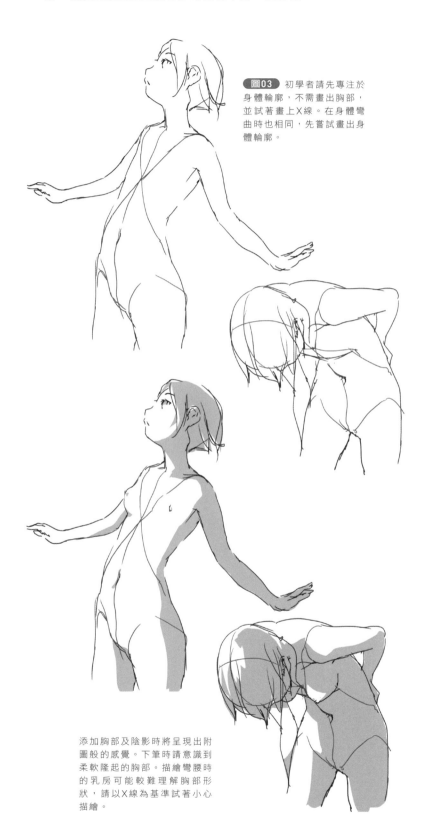

圖03 初學者請先專注於身體輪廓，不需畫出胸部，並試著畫上X線。在身體彎曲時也相同，先嘗試畫出身體輪廓。

添加胸部及陰影時將呈現出附圖般的感覺。下筆時請意識到柔軟隆起的胸部。描繪彎腰時的乳房可能較難理解胸部形狀，請以X線為基準試著小心描繪。

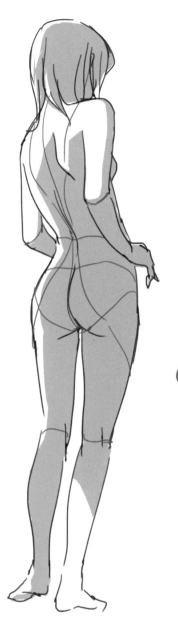

圖04 在背部畫上X線，除易於思考輪廓起伏及動作外，也便於把握立體構造。若再畫上內褲線條可做為描繪衣物時的基準，還可成為腿部長度的基準。

從Y線抓準胯下和臀部

　　而另一方面，可透過「Y線」思考下半身線條。先試著以Y線考慮胯下平衡 **圖05** 。若身體重心偏向某一側，會使Y字上半段鼠蹊部的線條（髖關節線）及下半段的直線（大腿縫隙）隨之位移 **圖06** 。調節Y字上下的線條，可使身體呈現立體感和真實性。

　　人們常說以三角形思考臀部線條，這部份也可用Y線加以把握 **圖07** 。這條線亦可做為描繪泳裝的基準。不同的身體動作也將會使臀部的Y字上下線條平衡隨著改變 **圖08** 。

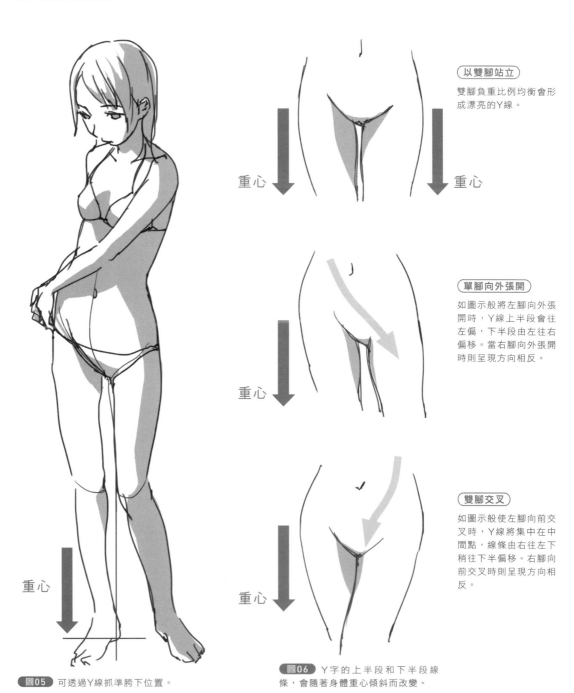

重心　　　　重心

（以雙腳站立）
雙腳負重比例均衡會形成漂亮的Y線。

重心

（單腳向外張開）
如圖示般將左腳向外張開時，Y線上半段會往左偏，下半段由左往右偏移。當右腳向外張開時則呈現方向相反。

重心

（雙腳交叉）
如圖示般使左腳向前交叉時，Y線將集中在中間點，線條由右往左下稍往下半段偏移。右腳向前交叉時則呈現方向相反。

重心

圖05 可透過Y線抓準胯下位置。

圖06 Y字的上半段和下半段線條，會隨著身體重心傾斜而改變。

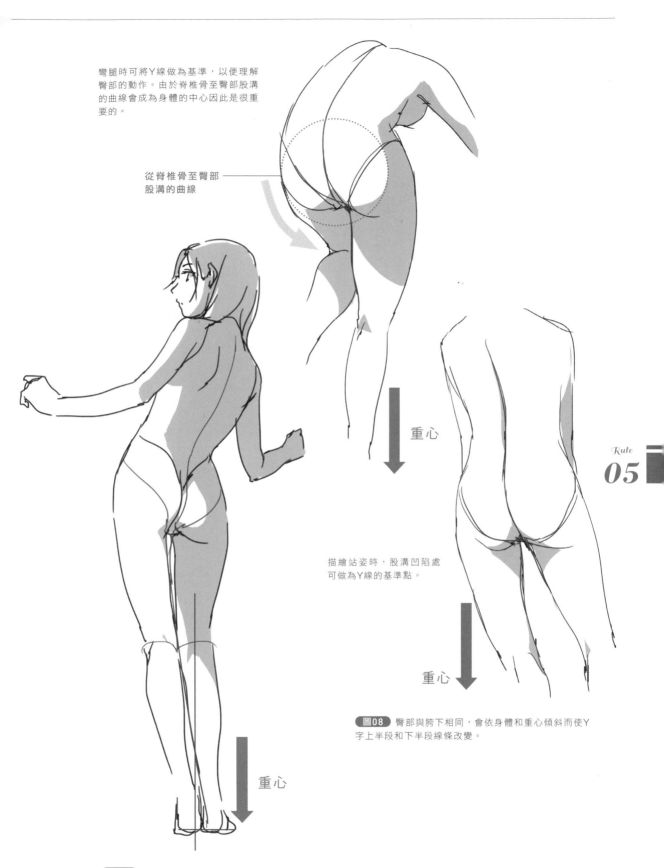

彎腿時可將Y線做為基準，以便理解臀部的動作。由於脊椎骨至臀部股溝的曲線會成為身體的中心因此是很重要的。

從脊椎骨至臀部股溝的曲線

重心

重心

描繪站姿時，股溝凹陷處可做為Y線的基準點。

重心

圖08 臀部與胯下相同，會依身體和重心傾斜而使Y字上半段和下半段線條改變。

圖07 以Y線思考臀部動作及立體表現也非常便利。

Lesson

﹛以X線把握胸部曲線﹜

　　畫出X線後，可將胸部曲線等身體表面的凹凸部份，以具有說服力而非不知其所以然的方式進行表現。大家應該都對胸部曲線該以面（陰影）或線條呈現才好而困擾，但在利用X線之後就能更熟練地畫出胸部的陰影呈現方式等技巧了。

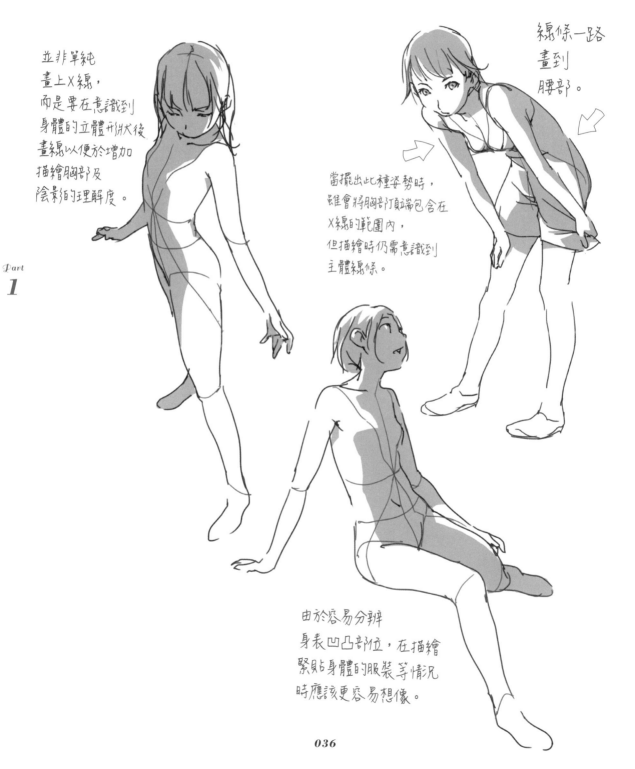

並非單純
畫上X線，
而是要在意識到
身體的立體形狀後
畫線以便於增加
描繪胸部及
陰影的理解度。

線條一路
畫到
腰部。

當擺出此種姿勢時，
雖會將胸部的頂端包含在
X線的範圍內，
但描繪時仍需意識到
主體線條。

由於容易分辨
身表凹凸部位，在描繪
緊貼身體的服裝等情況
時應該更容易想像。

Lesson

{腰・腿部動作與Y線的關係}

隨著腰部及腿部左右動作，Y線上段
（髖關節）及下段（大腿）的線條也會朝
左右歪斜移動。由於根據髖關節的柔軟動
作和身體重心不同，將有許多平衡方式，
因此需要注意觀察。

稍微放低視角時
會呈現此種感覺。
畫出由臀部往前延伸的
中央部位線條可呈現
立體感和真實感。

整個臀部
前傾

以此種感覺
動作。

Y字部份
朝軸足的
左腿側傾斜
以保持平衡。

Rule

05

重心

重心

用軸足和Y字
保持平衡。

想畫出往前傾退
的動作時，以整個臀部
超過此線往前來思考
應會較為好懂。

Rule **06**

{ # 注意手腳・脖子的連結 }

畫出手腕・腳踝

描繪手腳等身體部位時的訣竅，當然就是時刻意識到這些部位「連結在身體上」這件事了。學習手腳的細節描繪方式確實很重要。然而一旦要畫出全身，有可能無法精巧地描繪出它們與身體間的連結部份 圖01 。

身體線條是連成一體毫不中斷的。因此在學習各部位時，也需要意識到它們與身體的連結部份，如手腳的手腕・腳踝等，最好能同時畫出這些連結部份。

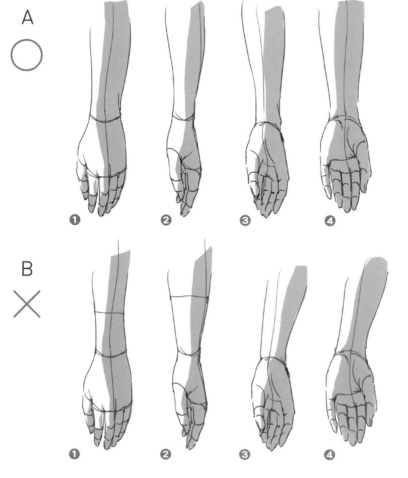

A ○

❶ ❷ ❸ ❹

B ✕

❶ ❷ ❸ ❹

圖01 將A和B做個比較。A是手臂正確連結範例，而B是不良範例。手掌和手臂間的連結並不是一成不變的。能從正面看見手心和手背時手臂外觀為平直粗大，而只看得到手臂側面時，外觀則較為瘦弱。這是因為手掌轉動並不單靠手腕，而是由手肘部份先開始轉動的。這點請務必記住。

①看得見手背時手臂不會是細的。
②看得見手掌側面時手臂不會是粗的。
③④手掌和手臂連結時並不會如此傾斜。雖然刻意使手掌保持一定角度看起來確實會如圖示，但自然下垂狀態和此種僵直感是連結不上的，因此要多加注意。

下筆時需使脖子和背部連成一體

　　雖然一般認為脖子單純只是負責連接頭部和背部的部位，但其實可根據脖子的位置決定上半身平衡，可說是相當重要的部份。由後腦杓到脖子以至背部的線條走向是一氣呵成的。下筆時請將脖子和背部連成一體這件事銘記在心。

　　想畫出漂亮的後頸，意識到由脖子、肩膀、鎖骨等三個部位連結而成的三角形相當重要 **圖02**。鎖骨是負責支撐肩膀的骨頭，而脖子則

在中心點擔任起天秤般的角色。思考這些功能後再下筆，可較為容易抓準脖子、肩膀、鎖骨的位置和平衡。

　　從後方描繪脖子的訣竅，也一樣是以三角形來看待後頸部的肌肉 **圖03**。牢記此三角形後，就懂得如何以立體方式考量T恤衣領或綁在脖子上的絲帶等物件了 **圖04**。

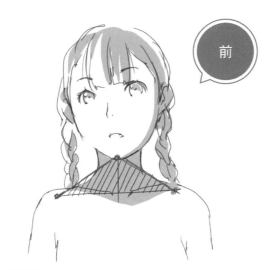

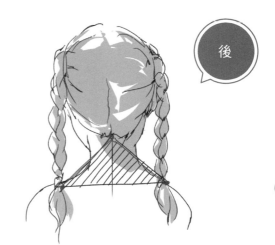

圖02 脖子上的三角形。鎖骨以天秤狀支撐著脖子。

圖03 也將後頸部畫出三角形。

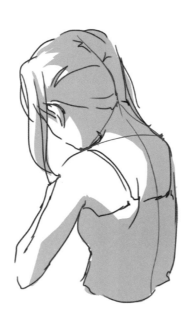

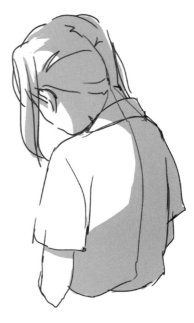

圖04 牢記脖子的三角形後，就能以立體方式考量並畫出T恤衣領等物件了。

Lesson

{ 來畫手掌吧 }

　　手掌共可分為手指、手心、手背等三大部份。邊思考如何表現這三個部份邊下筆吧。比方來說手心以平面為形象，手背則以呈現骨骼線條且筋脈賁張為概念，而手指有著四根指頭和另一根獨立作業的大姆指。考量各部位的功能，並於理解活動方向和形狀後下筆，就能畫出更具真實感的手掌。

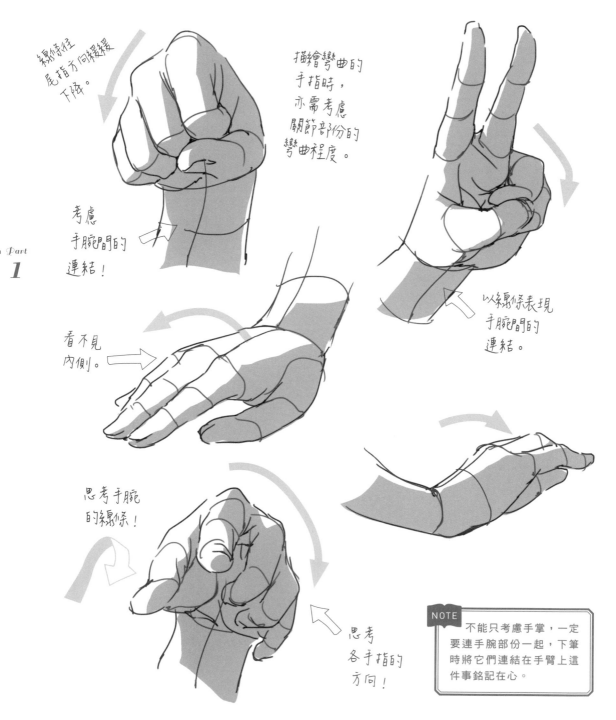

線條往往尾指方向緩緩下降。

描繪彎曲的手指時，亦需考慮關節部份的彎曲程度。

考慮手腕間的連結！

以線條表現手腕間的連結。

看不見內側。

思考手腕的線條！

思考各手指的方向！

NOTE　不能只考慮手掌，一定要連手腕部份一起，下筆時將它們連結在手臂上這件事銘記在心。

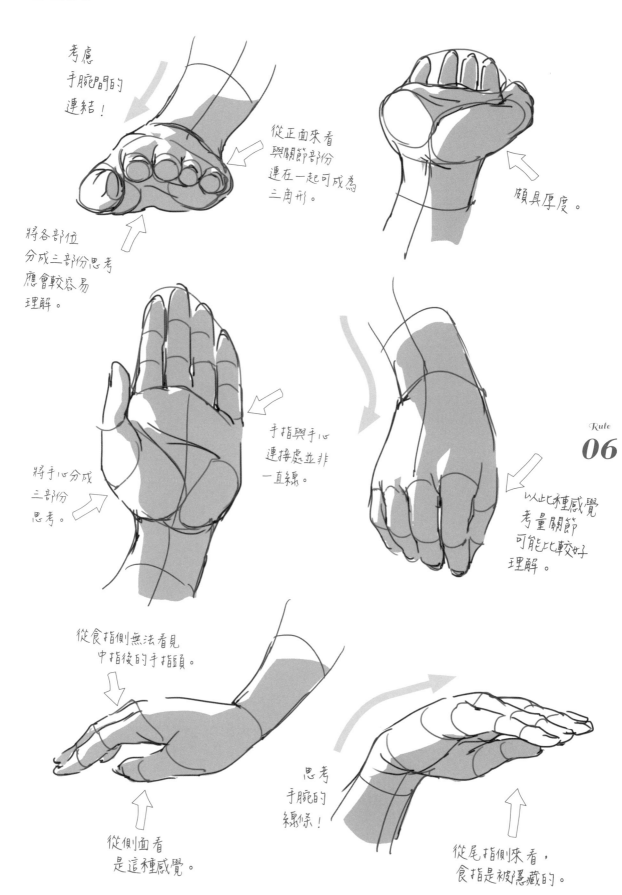

考慮
手腕間的
連結！

從正面來看
與關節部份
連在一起可成為
三角形。

頗具厚度。

將各部位
分成三部份思考
應會較容易
理解。

手指與手心
連接處並非
一直線。

將手心分成
三部份
思考。

以此種感覺
考量關節
可能比較好
理解。

Rule
06

從食指側無法看見
中指後的手指頭。

思考
手腕的
線條！

從側面看
是這種感覺。

從尾指側來看，
食指是被隱藏的。

Lesson

{ 來畫腳掌吧 }

　　腳掌也可分為腳指、腳底、腳背、腳跟等四大部份。請在把握各部位形狀和功能的過程中下筆。腳掌接觸地面的部位會隨不同動作而改變。請考量動作過程，畫出自然的腳掌步伐和動作。

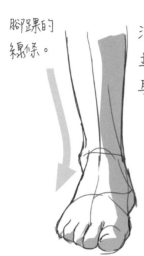

腳踝的線條。

注意小腿並將它與腳踝連結。

從正面來看，整體呈現三角形。

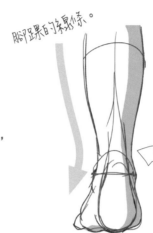

腳踝的線條。

後面也一樣，從小腿肚到阿基里斯腱的線條是一貫的。

從後面觀察會呈現此種感覺。下筆時需銘記腳跟和阿基里斯腱的連結。兩側另有突出的踝骨。

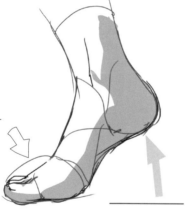

抬起腳跟時會呈現這種感覺。以腳尖部位抓住地面。

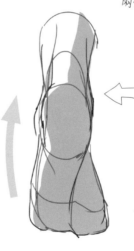

這是從後方觀察時的姿態。下筆時需考慮後側的腳踝肌肉。以紅線進行區別應該比較好懂。

從小腿到腳掌！

這是從底下觀察的樣子。記住腳掌整體形狀是很重要的。

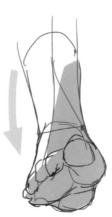

這是稍微抬腳時，從正面所看到的樣子。下筆時需考慮看得見的部位。

Lesson

{ 來畫脖子吧 }

由於脖子是連接頭部和身體的重要部位，因此必須畫出自然的頸部連結。確實把握好從脊椎骨至後腦杓的頸部線條，以及由脖子到鎖骨及肩膀的頸部周圍部位形狀，畫出自然的脖子吧。

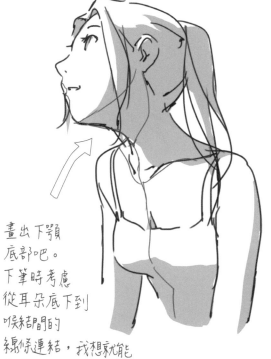

考慮鎖骨曲線
及脖子的弧度後
再下筆是很重要的。
鎖骨是從脖子
連接肩膀的骨頭，
先考慮鎖骨後
再畫出肩膀，應該就能
畫出立體而漂亮的脖子了。

Rule
06

畫出下顎
底部吧。
下筆時考慮
從耳朵底下到
喉結間的
線條連結，我想就能
容易理解下顎的
連結處了。

這張圖
表現出了
從脖子到肩膀的
鎖骨位置和線條。

應用 思考舉起手臂時的身體形狀

舉起手臂時，肩膀和脖子的連接關節也會
隨之上升。邊思考上抬的肩膀線條及脖子
前傾的幅度邊下筆吧。

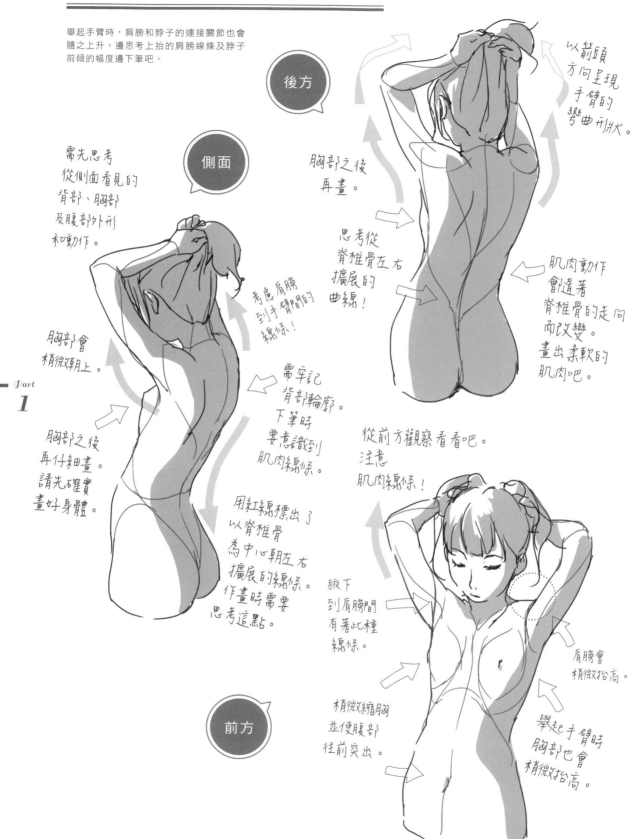

後方

以前頭
方向呈現
手臂的
彎曲形狀。

側面

胸部之後
再畫。

思考從
脊椎骨左右
擴展的
曲線！

肌肉動作
會隨著
脊椎骨的走向
而改變。
畫出柔軟的
肌肉吧。

需先思考
從側面看見的
背部、胸部
及腹部外形
和動作。

考慮肩膀
到手臂間的
線條！

胸部會
稍微朝上。

需牢記
背部輪廓。
下筆時
要意識到
肌肉線條。

從前方觀察看看吧。
注意
肌肉線條！

胸部之後
再仔細畫。
請先確實
畫好身體。

用紅線標出了
以脊椎骨
為中心朝左右
擴展的線條。
作畫時需要
思考這點。

腋下
到肩膀間
有著此種
線條。

肩膀會
稍微抬高。

前方

稍微縮胸
並使腹部
往前突出。

舉起手臂時
胸部也會
稍微抬高。

無法畫出滿意的作品時，就觀察自己的身體吧。對照實物進行觀察，這是最能節省時間的正確方法。以手腳做為例子，可試著觀察它們的關節彎曲方向、彎曲的位置極限、皮膚線條方向、皺褶的表現方式等。

此外，當想像擺出某個姿勢時身體會呈現何種輪廓？請親自嘗試擺出該姿勢看看。比方說，雙手抱胸單靠腦海想像很難理解，可在鏡子或玻璃窗前實際抱胸，並觀察雙手交叉方式，及手掌的隱藏範圍等資訊。一有疑問立即嘗試，就會留下清晰的記憶了。

在腿部方面，也需要得知坐姿時大腿的變形程度，及膝蓋彎曲時肌肉的漲大狀況等知識，

亦需實際測試觀察。觀察後盡可能當場試著描繪是很重要的。透過這些過程一點一滴學習所需知識。

當精通了描繪身體的基礎知識後，接下來就可以配合畫風找出描繪的重點了。像是在描繪萌系角色時，圖示部份原本應該要加入皺摺，但畫上皺摺後會破壞畫風均衡，因此可選擇不畫出皺摺 **圖01** 。

和作畫時完全不知道要加入皺摺相比，完稿時的品質可有數段差異，因此請先透過觀察，獲得各種知識吧。

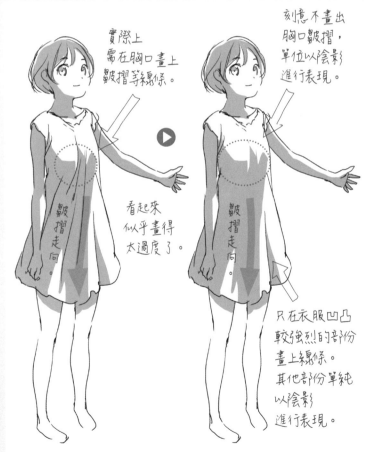

實際上需在胸口畫上皺摺等線條。

刻意不畫出胸口皺摺，單位以陰影進行表現。

皺摺走向。

看起來似乎畫得太過度了。

皺摺走向。

只在衣服凹凸較強烈的部份畫上線條。其他部份單純以陰影進行表現。

圖01 皺摺需要配合畫風進行描繪。雖然也可以刻意畫上大量皺摺，但作畫時還是需要經常注意它們與畫風間的均衡。

Rule
06

臉孔的立體感由
五官形狀和位置所決定

把握眼睛和耳朵間的距離

當你描繪臉孔時，是否曾經出現過「總覺得很扁平，沒有立體感。可是又搞不懂理由……」這種情況呢？為了應對這種情況，有個希望大家記在腦海中，能畫出立體臉孔的訣竅和方法。

描繪出的臉孔看起來很扁平的理由，是因為無法完美地表現眼睛和耳朵間的（部位）距離。眼睛和耳朵間的距離比一般想像更具長度。將其縮短後，會使眼睛和耳朵間（頭部側面）缺乏深度而變得扁平。想呈現立體感，就需在意識到頭部呈卵形的前提下決定好眼睛及耳朵、鼻子等五官的位置 圖01 。

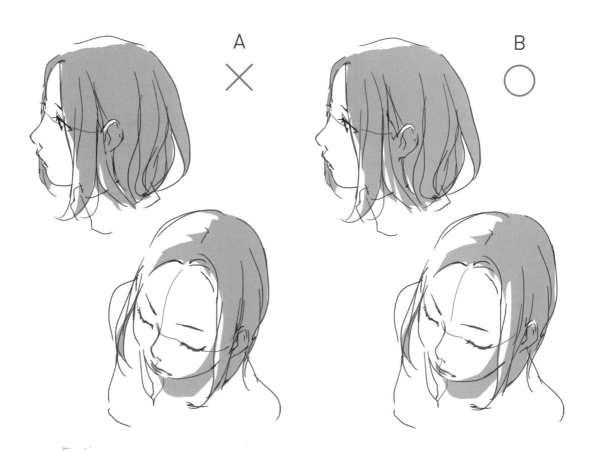

A ✕　　　　B ◯

圖01 圖A的眼睛和耳朵間距離短，使臉孔變得扁平。如圖B拉開距離後，可呈現立體感。

耳朵位於頭部側面中心

從側面來看，耳朵大致上都位於頭部中心 **圖02**，而從頭上來看則朝外側形成八字型 **圖03**。相對於位在頭部前方的眼睛，需注意耳朵位於頭部側面這件事。耳朵後面的後腦杓部份也佔了頭部的一半份量，下筆時把握此事亦為重點。

耳朵形狀就如同用來收集聲音的碟形天線，中心部位呈凹陷形狀。而在其表面尚有像水餃皮般的波浪狀部份。描繪耳朵時，能夠畫出幾分波浪狀部份及耳朵形狀將成為決定性關鍵 **圖04**。

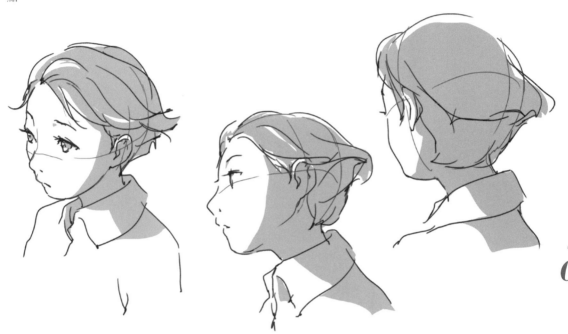

圖02 從頭部側面觀察時，耳朵大約位於中心位置。

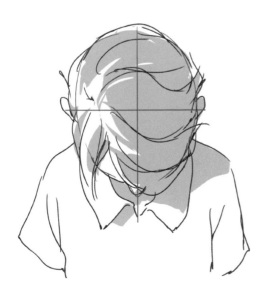

圖03 從頭頂上來看，耳朵形成八字型。

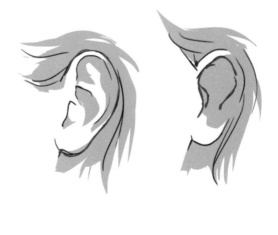

圖04 簡單來說，耳朵外形就像顆水餃。由於如左圖般描繪過於寫實，下筆時可如右圖減少線條。紅線為重點部份。只要畫出這些線條就足以表現耳朵了。

鼻子基部與耳朵位於相同高度上

鼻子以臉部正中線為中心，基部高度大約與耳朵相同，呈向下張開的三角形 圖05 。下筆時只要注意顴骨隆起，就能表現出立體感了。鼻子的隆起部份想成是三顆丸子併排即可 圖06 。

描繪鼻子時，配合角色選擇鼻翼畫出與否及鼻孔畫出與否等細節程度上的表現為其重點。

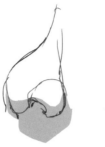

以三顆丸子並排的感覺描繪鼻翼。整體外觀呈三角形。

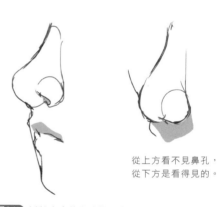

從上方看不見鼻孔，
從下方是看得見的。

圖05 鼻子基部高度約與耳朵相同。

圖06 以較寫實的方式描繪鼻子形狀。

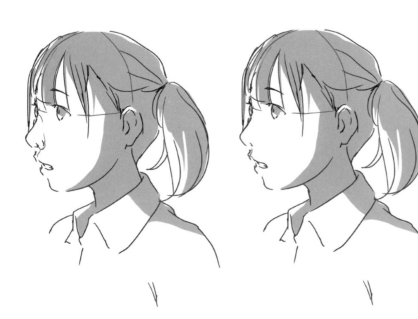

圖07 左圖畫出了鼻翼，右圖則無。根據畫風決定細節程度。

描繪眼睛時要記得它是球體

描繪出立體感的另一個重點就是眼睛了。雖然從臉部外觀難以想像,但我想大家一定都知道眼睛(眼球)是球體這件事。然後為了包覆身為球體的眼球,形成了眼瞼。我們人類將透過眼瞼露出的部份眼球認定為眼睛(眼瞳)。這樣思考後,就能理解上下眼瞼外形均為半球體這件事了。在這些基礎上描繪眼睛,即可呈現立體感 圖08 ～ 圖10 。

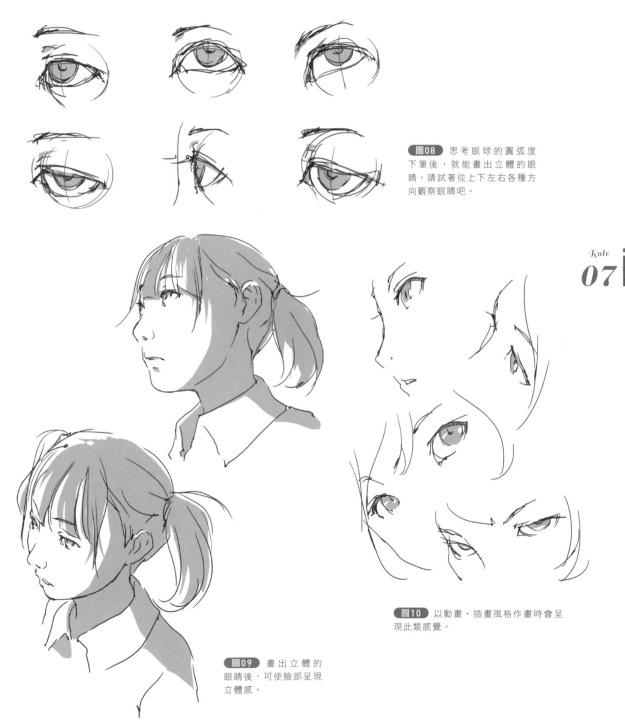

圖08 思考眼球的圓弧度下筆後,就能畫出立體的眼睛。請試著從上下左右各種方向觀察眼睛吧。

圖10 以動畫・插畫風格作畫時會呈現此類感覺。

圖09 畫出立體的眼睛後,可使臉部呈現立體感。

意識到下顎底部的形狀

　　想抓準下顎，熟悉下顎的形狀是很重要的。或許會有人覺得不就是倒三角形嗎？但不只正面表現出的形狀，從底下看上來的形狀也很重要。

　　從底下往上觀察下顎，能看見從耳朵基部到下顎前端連成的線條，與連接在脖子上的線條所構成的細長三角形般的平面。意識到這片平面後，描繪由下往上看的仰角角度時就能更完美地表現臉部立體感了 **圖11** 。

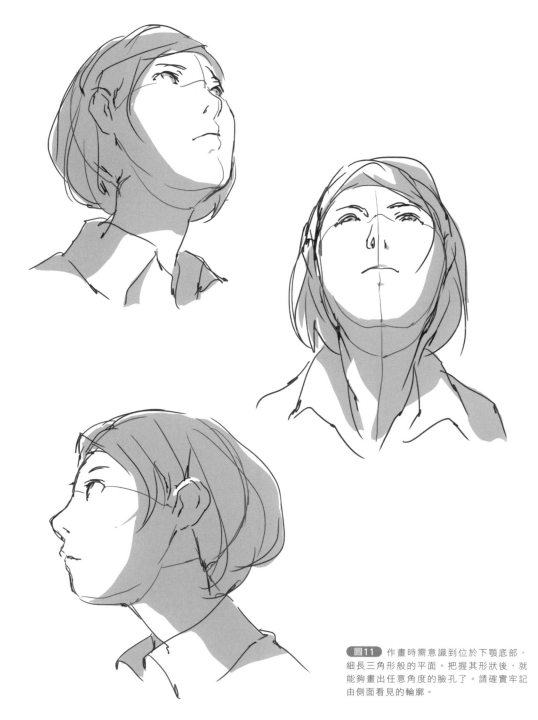

圖11 作畫時需意識到位於下顎底部，細長三角形般的平面。把握其形狀後，就能夠畫出任意角度的臉孔了。請確實牢記由側面看見的輪廓。

斜臉的把握方式

再多聊些如何畫出立體臉孔的訣竅吧。當大家描繪側臉和斜臉時，是否會改變臉孔的把握方式呢？首先，在描繪正側臉時，應該會從額頭、鼻樑、嘴唇、下顎、脖子等部位依序描繪吧。但在描繪斜臉時，哪怕是已經畫好了臉孔的中心線，下筆時有沒有強烈地意識到內側的輪廓線（顴骨的線條）呢？或是過於在意輪廓線，而疏忽了對準臉孔中心線呢？

讓我們看看下面的照片吧 圖12 。描出正側臉的輪廓線（額頭、鼻樑、嘴唇、下顎、脖子連接線）並套在斜臉上，可以看出它們是能完美貼合的。描繪斜臉和正側臉相同，只要意識到臉孔前方部位的凹凸起伏就能畫出立體感了。

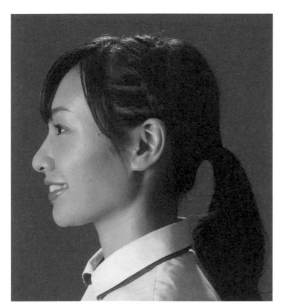
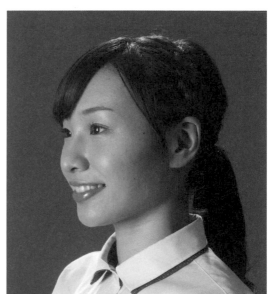
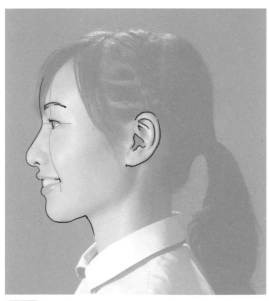

圖12 從額頭到下顎的正側方輪廓線，套在斜臉上也能完美貼合。

Rule
07

Lesson

{ 畫出寫實類以至動畫類的臉孔 }

到上一頁為止，已講解的臉孔描繪方式以寫實類畫風為主，而在此則以前述知識為基礎，介紹描繪成動畫、漫畫類畫風的方法。寫實類畫風和動畫、漫畫類畫風的描繪部位基本上是相同的。只不過在表現上有所區別。可以看成是不同畫風置入插圖中的資訊有所差異。

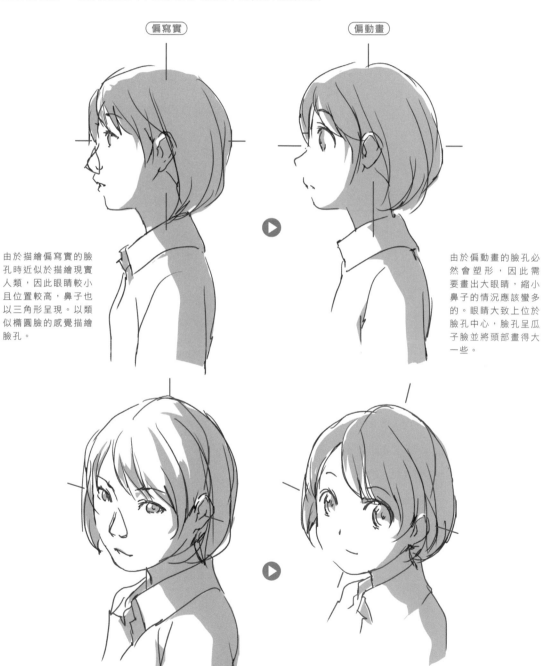

偏寫實

偏動畫

由於描繪偏寫實的臉孔時近似於描繪現實人類，因此眼睛較小且位置較高，鼻子也以三角形呈現。以類似橢圓臉的感覺描繪臉孔。

由於偏動畫的臉孔必然會塑形，因此需要畫出大眼睛，縮小鼻子的情況應該蠻多的。眼睛大致上位於臉孔中心，臉孔呈瓜子臉並將頭部畫得大一些。

當進行塑形化或是刻意省略時，眼角、鼻孔等是不予畫出的。下筆時使顴骨輪廓線的角度略為偏下可顯得更為可愛。

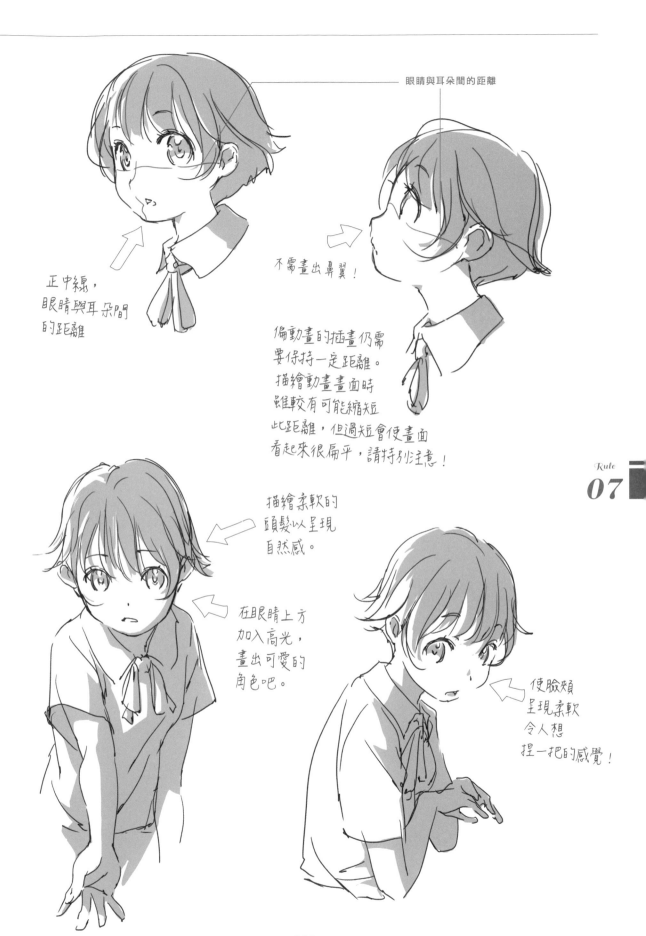

眼睛與耳朵間的距離

正中線，
眼睛與耳朵間
的距離

不需畫出鼻翼！

偏動畫的插畫仍需
要保持一定距離。
描繪動畫畫面時
雖較有可能縮短
此距離，但過短會使畫面
看起來很扁平，請特別注意！

描繪柔軟的
頭髮以呈現
自然感。

在眼睛上方
加入高光，
畫出可愛的
角色吧。

使臉頰
呈現柔軟
令人想
捏一把的感覺！

Rule
07

應用▶ 使側臉表現出縱深

描繪正側臉時常因缺乏縱深而變得扁平，
但只要稍微畫出外側的眼睛就能成為具有
縱深的立體作品了。這是因為畫出外側的
眼睛後能看見外側臉孔，如此就能呈現空
間感。此外若能連外側的眼球也一併畫
出，能使畫面顯得更為立體。

請試著
畫出
此部份。

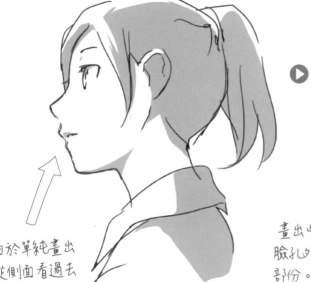

由於單純畫出
從側面看過去
的臉部輪廓，
因此呈現扁平表現。

畫出些許
臉孔外側
部份。

比起正側面的扁平表現，
使臉孔稍帶縱深後
看起來應較具圓弧感。

Part
1

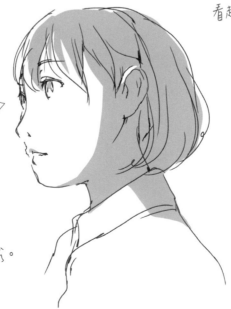

清楚描繪
外側的眼睛，
可呈現縱深
和真實感。
表現立體感
的重點為
畫出圓潤的眼球。

Column　試著將蛋殼或橘子當成人臉

在人物基本動作中，有著「轉頭」等以頭部動作為主的表現方式。然而在想畫出轉頭畫面時，光憑想像應該有不少人會覺得很困惑吧。

雖然現在已有公仔等造形精美易於觀察的多種道具，應該方便了許多，但為了手邊沒有公仔之類道具的朋友，在此向各位介紹筆者個人實際使用過的方法。

當筆者還是個新進動畫師時，常會利用各種物品幫助自己把握概念。舉例來説在描繪轉頭動作時，可將蛋殼或橘子等球狀物畫上眼、鼻、口當成人臉，是個能夠觀察到轉頭狀況的簡單方式 圖01 。如此一來，就不需花錢購置公仔等道具了。利用隨手可得的物品，試著把握人物外觀的概念吧。

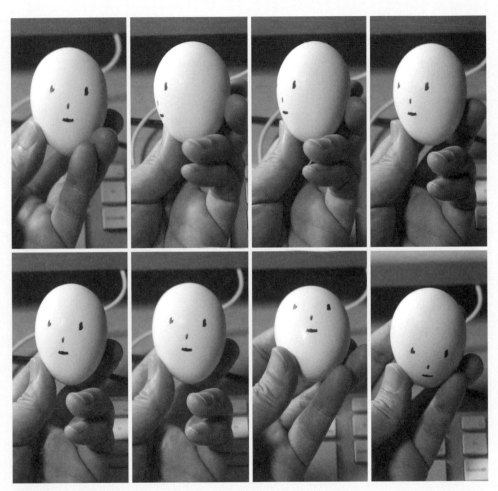

圖01 在蛋殼或橘子等物品上畫出簡易臉孔，觀察轉頭時的動作。除轉頭動作外亦可用以加深仰角及俯角度的印象，請務必嘗試看看。

Rule 08
根據重心平衡
畫好立繪

透過立繪把握重心平衡

描繪人物時，考慮重心是非常重要的一件事。生存在地面上的大半生物都藉由重心移動進行活動及保持平衡。畫出平衡是很重要的。

在此試著透過立繪考慮重心平衡。立繪乍看之下頗為簡單，但卻是意外地困難的姿勢。人物並非呆呆站著就好，一定要注意到以身體某處保持

| 平衡不良的立繪 | 僵硬的立繪 | 自然的立繪 | 帶有動作的立繪 |

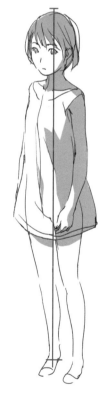

將靠前的那條腿做為軸心描繪立繪時，在未觀察全身單純從腿開始畫起的情況下，就會畫出這種似乎快跌倒了的圖片。請考慮內側的腿部及身體正中線後再下筆。

畫出筆直的正中線後描繪身體，就會形成這種僵硬的姿勢。

以S字形做為正中線，讓手臂等四肢稍微帶些動感，可畫出柔軟而自然的立繪。

加入拉裙擺等幅度稍大的動作，能畫出更具動感的立繪。

圖01 立繪與重心平衡。

平衡這件事。

　人類身體最重的部位是頭部。因而頭部的位置變得頗為重要。當頭部和身體的平衡不一致時，會產生出「快跌倒了」、「浮在空中」等帶有違和感的圖片。

　要怎麼樣才能畫出重心平衡穩固的圖片呢？將軸足放在頭部下方是最簡單的方法。當頭部置於重心所在位置的腿部正上方時，可畫出平衡良好而安定的立繪。不過採用筆直的正中線會使姿勢變得僵硬。使正中線彎曲，或加入少許動作即可描繪出自然而帶有動感的立繪了 **圖01** 。

帶動作立繪的重心平衡

　再來試著思考動作較大的立繪的描繪方式吧。這是頭部朝前後左右活動等，加入身體動感及旋轉的描繪方式。舉例來說，請試著想像一具「平衡娃娃」看看。平衡娃娃會利用試圖前傾的力道，及試圖後仰的力道保持平衡。試著將此概念套用在人物身上 **圖02** 。

Rule
08

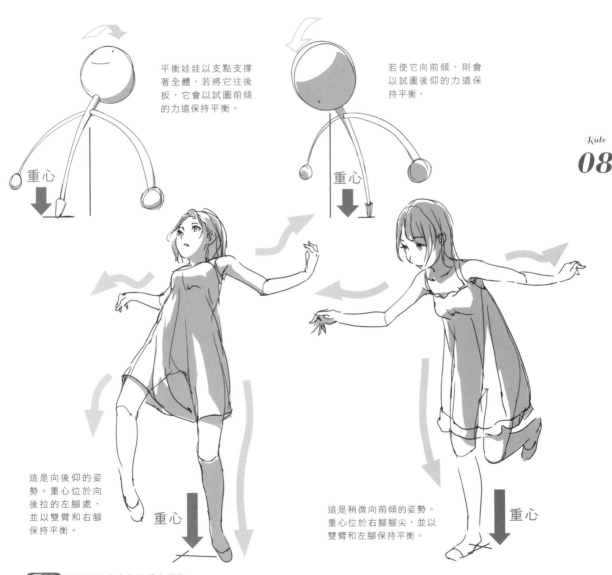

平衡娃娃以支點支撐著全體，若將它往後扳，它會以試圖前傾的力道保持平衡。

重心

若使它向前傾，則會以試圖後仰的力道保持平衡。

重心

這是向後仰的姿勢。重心位於向後拉的左腳處，並以雙臂和右腳保持平衡。

重心

這是稍微向前傾的姿勢。重心位於右腳腳尖，並以雙臂和左腳保持平衡。

重心

圖02 平衡娃娃和人物的重心平衡。

讓我們看看下方的插圖吧 圖03 。重心位於後方。像這樣將重心擺在後方後，會形成某種預備姿勢而構成穩定的立繪。此外由於下半身具有穩定感的關係，使上半身更容易呈現柔軟度及動感。初學者們請先試著描繪此類重心位於後方且帶有動感的立姿吧。

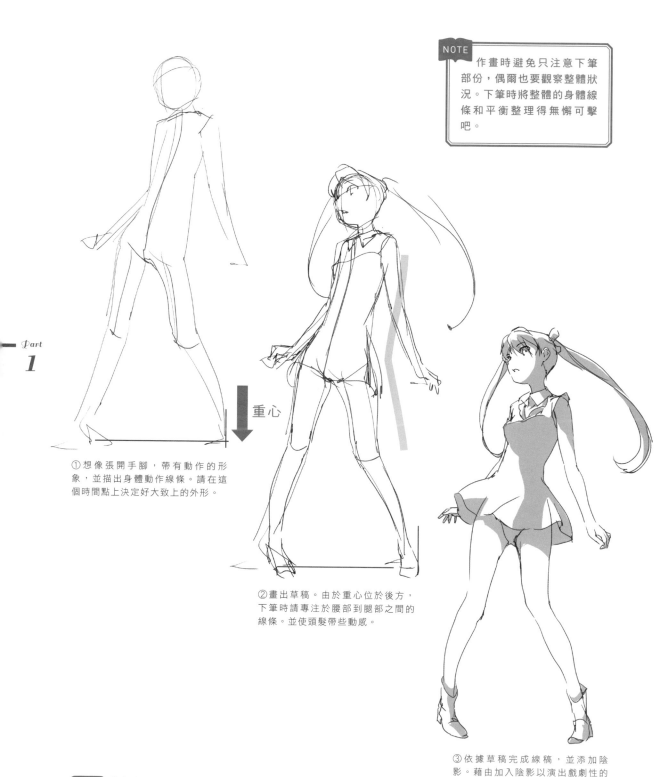

NOTE 作畫時避免只注意下筆部份，偶爾也要觀察整體狀況。下筆時將整體的身體線條和平衡整理得無懈可擊吧。

重心

①想像張開手腳，帶有動作的形象，並描出身體動作線條。請在這個時間點上決定好大致上的外形。

②畫出草稿。由於重心位於後方，下筆時請專注於腰部到腿部之間的線條。並使頭髮帶些動感。

③依據草稿完成線稿，並添加陰影。藉由加入陰影以演出戲劇性的動感和立體感。

圖03 帶有動感的立繪與重心平衡。

Part 1

Lesson

｛描繪帶有動感的立姿｝

　　描繪立姿時，請盡可能避開直立姿勢，稍微帶點動作即可畫出自然的插畫。思考重心位置及身體的旋轉方向，和形成S字形的身體線條等，盡可能將這些資訊灌入插畫中，就能完成極具魅力的立繪了。

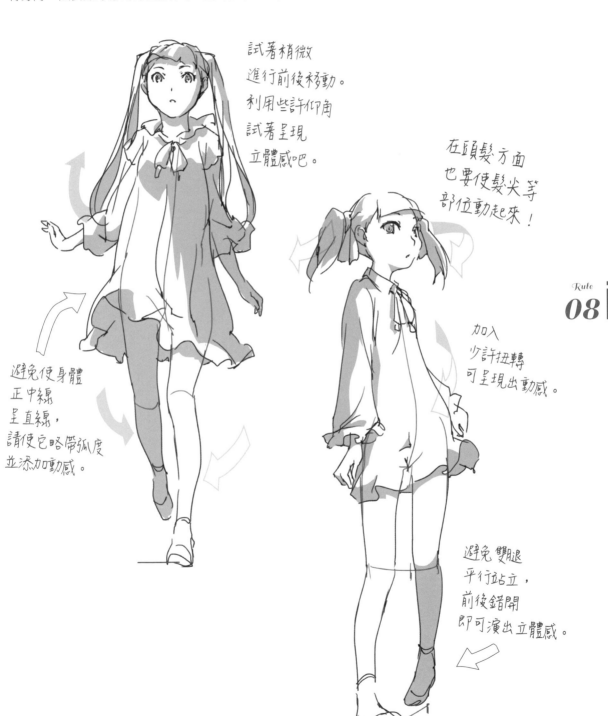

試著稍微
進行前後移動。
利用些許仰角
試著呈現
立體感吧。

在頭髮方面
也要使髮尖等
部位動起來！

避免使身體
正中線
呈直線，
請使它略帶弧度
並添加動感。

加入
少許扭轉
可呈現出動感。

避免雙腿
平行站立，
前後錯開
即可演出立體感。

Rule
08

Lesson

{ 描繪保持平衡的立姿 }

描繪出保持平衡，動作柔和的立繪。在思考過重心後開始下筆。決定好用以支撐身體的軸足，以該腿為中心，並以另一條腿、上半身及手臂、頭部等部位保持平衡。大幅擺動手腳，畫出帶有穩定感和動感的立繪吧。

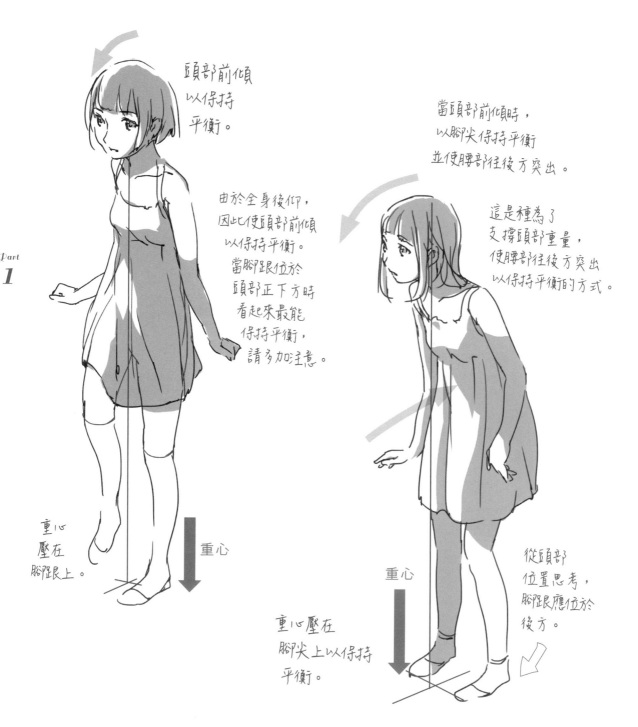

頭部前傾以保持平衡。

由於全身後仰，因此使頭部前傾以保持平衡。當腳跟位於頭部正下方時看起來最能保持平衡，請多加注意。

重心壓在腳跟上。

重心

當頭部前傾時，以腳尖保持平衡並使腰部往後方突出。

這是種為了支撐頭部重量，使腰部往後方突出以保持平衡的方式。

重心

從頭部位置思考，腳跟應位於後方。

重心壓在腳尖上以保持平衡。

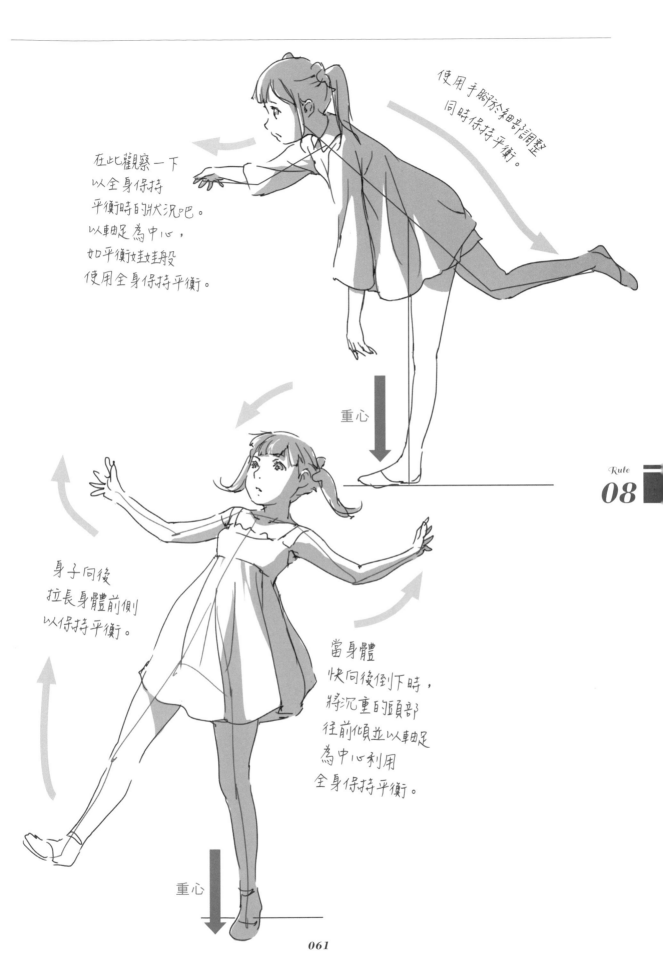

使用手腳於細部調整
同時保持平衡。

在此觀察一下
以全身保持
平衡時的狀況吧。
以軸足為中心，
如平衡娃娃般
使用全身保持平衡。

重心

身子向後
拉長身體前側
以保持平衡。

當身體
快向後倒下時，
將沉重的頭部
往前傾並以軸足
為中心利用
全身保持平衡。

重心

Rule
08

應用 描繪具有女性風格的重心平衡

描繪出以女性特有的柔和線條保持平衡的立繪。女性風格說來簡單，但有活潑的女性，當然也有害羞的女性、清純的女性存在。在此就透過重心平衡試著刻畫出女性的性格吧。比方說重心在前，保持前進感的會是活潑的女孩，重心置後類型為害羞的女孩，重心缺乏穩定感則是膽小的女孩等等。並於融入服裝、髮型、臉孔形象等各種要素後，描繪出更具女性風格的角色吧。

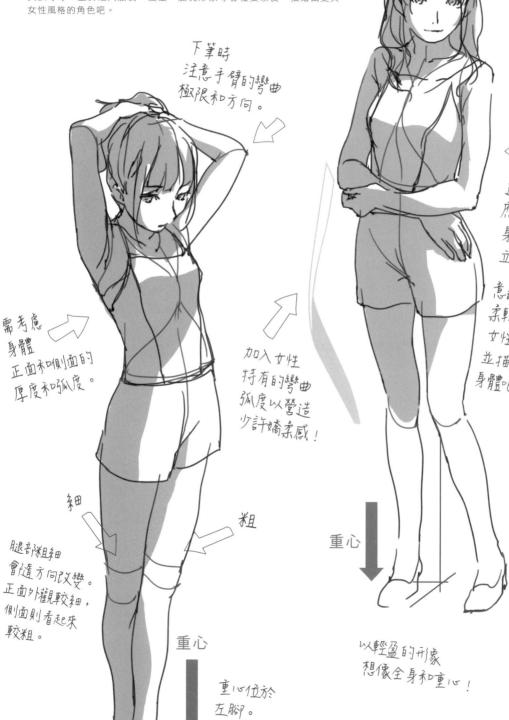

下筆時注意手臂的彎曲極限和方向。

需考慮身體正面和側面的厚度和弧度。

加入女性特有的彎曲弧度以營造少許嬌柔感！

透過紅線應該能把握身體的立體感。

意識到柔軟的女性線條並描繪身體吧。

細

粗

腿部的粗且細會隨方向改變。正面外觀較細，側面則看起來較粗。

重心

重心位於左腳。

重心

以輕盈的形象想像全身和重心！

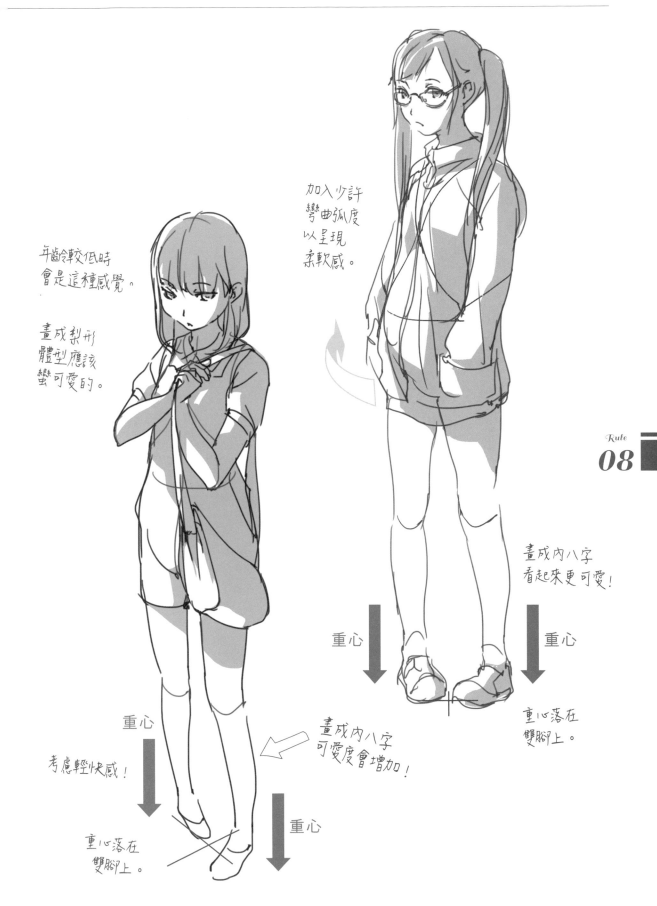

年齡較低時
會是這種感覺。

畫成梨形
體型應該
蠻可愛的。

加入少許
彎曲弧度
以呈現
柔軟感。

畫成內八字
看起來更可愛！

重心

重心

重心

重心落在
雙腳上。

重心

考慮輕快感！

重心

畫成內八字
可愛度會增加！

重心落在
雙腳上。

Rule 09
熟悉動作極限
和重心移動

熟悉動作極限

人物的基本動作，是基於骨骼和肌肉活動而成立的。因此描繪得超出活動範圍時，就會出現「好像骨折了」、「頭轉得太誇張了」之類，呈現違和感的畫面 **圖01** 。雖然確實可畫出實際上不可能的動作，但想描繪出毫無違和感的自然動作，理解骨骼和肌肉的動作範圍，也就是「動作

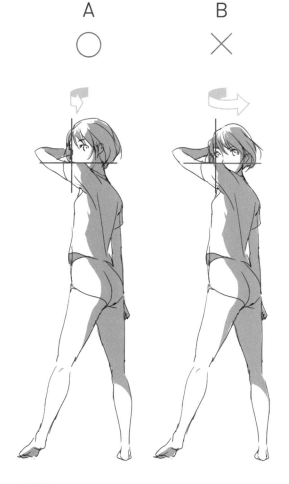

A ○ B ×

圖01 轉頭的極限如圖A，大約90度左右。轉得太過度將如圖B般呈現違和感，同時使畫面變得有點恐怖。

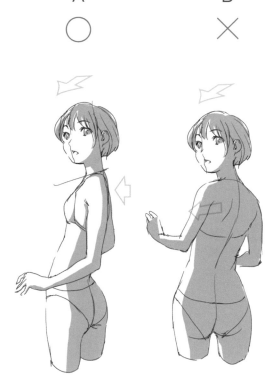

A ○ B ×

圖02 雖然這兩則範例頭部位置相同，但圖B是不自然的。描繪回頭場景時需意識到眼睛（臉部）、脖子、肩膀依序連動這件事。如圖A，下筆時除臉部外還思考過複數個身體部位，就能畫出自然的動作了。而如圖B只考慮臉部，則會呈現動作僵硬，且脖子過度轉動的畫面。

極限」是很重要的。

以脖子為例，肩膀是它單獨轉動的極限（大約90度左右）。若要轉動更大的角度，就需要扭肩膀以便旋轉了。透過稍微轉動與脖子相連的各個部位後，方可達成較大幅的旋轉（回頭）**圖02**。身體的動作範圍可經由以自己的身體嘗試，或拜託朋友當模特兒以便觀察等方式學習。

熟悉重心移動

而第二重要的，則是動作會使重心移動這件事。若無法完整地畫出此一部份，會使畫面呈現的動作不明而留下模糊感 **圖03**。想適當地畫出重心移動，就必須大量觀察身體動作以把握住感覺。試著研究鏡中的自己，或出門觀察路人的動作應該都可以。

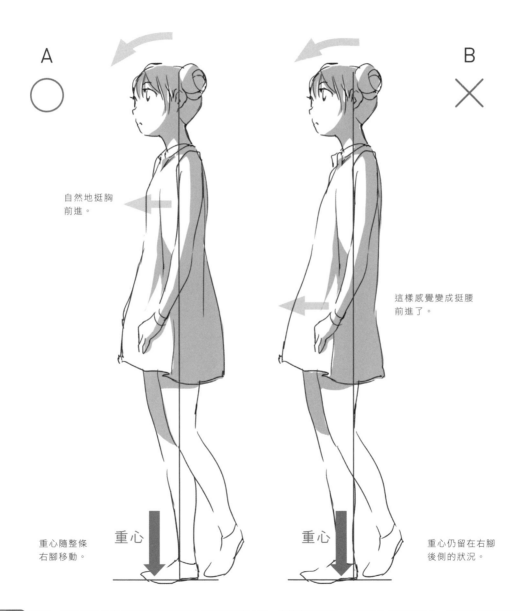

A ○

自然地挺胸前進。

B ✕

這樣感覺變成挺腰前進了。

Rule
09

重心隨整條右腳移動。

重心

重心

重心仍留在右腳後側的狀況。

圖03 首先，來看看描繪出走路時正確的重心移動的範例A吧。由於右腳著地，因此重心位於右腳上。同時身體朝前方移動。非常的自然。而另一方面，在描繪了錯誤的重心移動的範例B中，因為上半身並未往前推進，看起來就像挺著腰的樣子。請試著實際走段路以確認重心如何移動。

從照片觀察「步行」和「奔跑」

在此觀看照片以做為參考。確認看看運動的軌道線和身體動作走向位於相同動線上，及重心移動與運動同時進行這兩件事吧。

「步行」是種類似鐘擺的動作。跨出右腳時重心隨之移動到右腳，身體藉由重心移動往前側傾倒並朝前方移動。隨後跨出左腳避免身體傾倒，再次使重心移動並重覆進行上述動作 圖04 圖05 。「奔跑」則是將腳部蹬向地面以向前推進的動作。先稍微壓低腰部，一口氣往前方跳躍後著地，並重覆進行上述動作 圖06 。

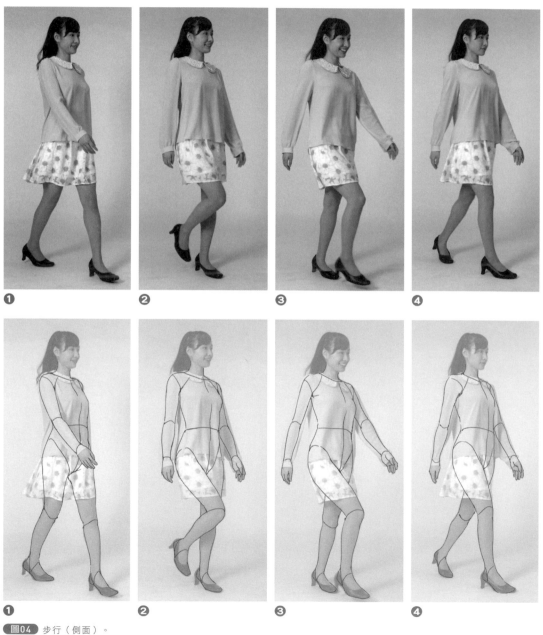

❶ ❷ ❸ ❹

❶ ❷ ❸ ❹

圖04 步行（側面）。

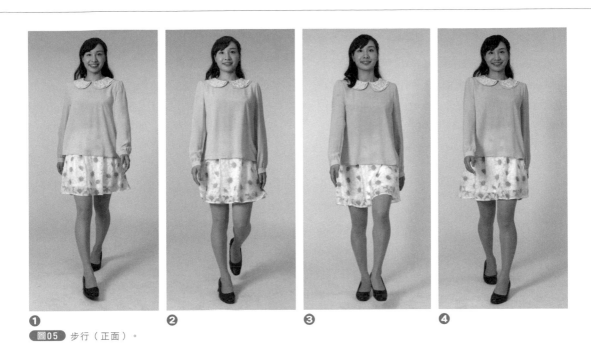

❶　　　❷　　　❸　　　❹

圖05　步行（正面）。

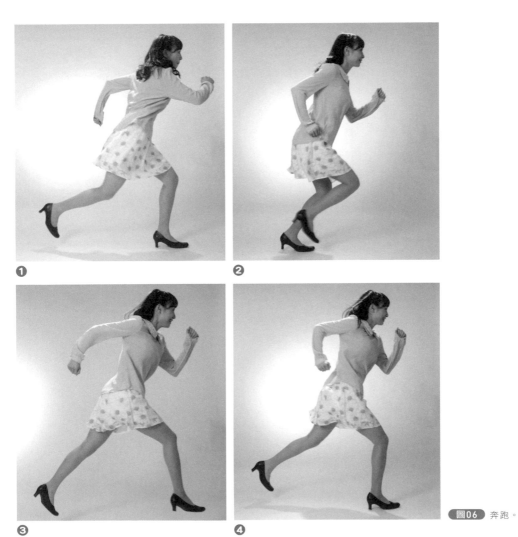

❶　　　❷

❸　　　❹

圖06　奔跑。

試著參考照片畫出線稿吧 圖07。在此需要留意臨摹時畫出的線稿與參考資料的相近度。由於這部份與個人喜好和畫風有關，請試著在各種階段臨摹並找出屬於自己的線稿吧。以作者個人來說，以線條統整最低限度的資訊後，再以陰影進行上色，用此種方式完成作畫。

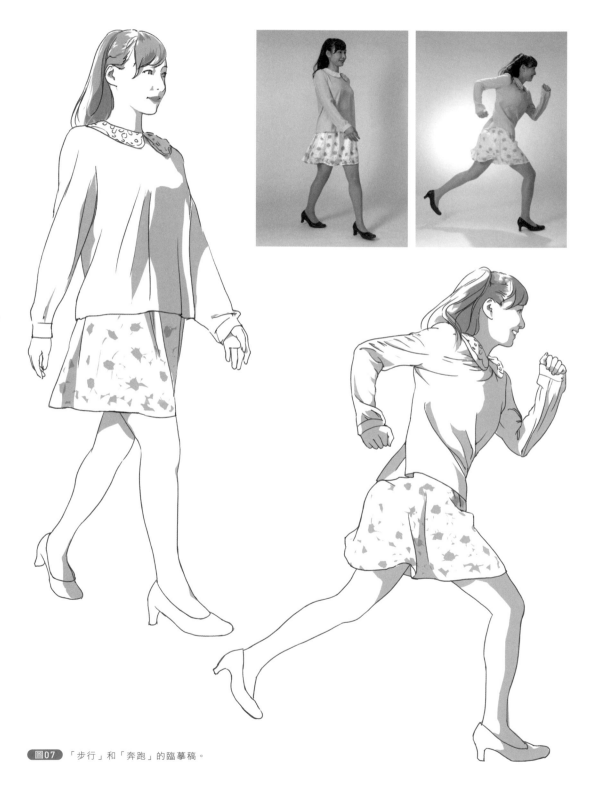

圖07 「步行」和「奔跑」的臨摹稿。

描繪毫無違和感的動作

　要怎麼做才能描繪出毫無違和感的自然動作呢？首先，請以線條大致畫出動作軌道。接下來在該線上畫出想像中的身體動作 圖08 。避免使原設定線條的走向消失，為這段過程的重點。當走向停止時，畫面整體將失去動感而變得僵硬。下筆後請縮小檢查以確認整體狀況。

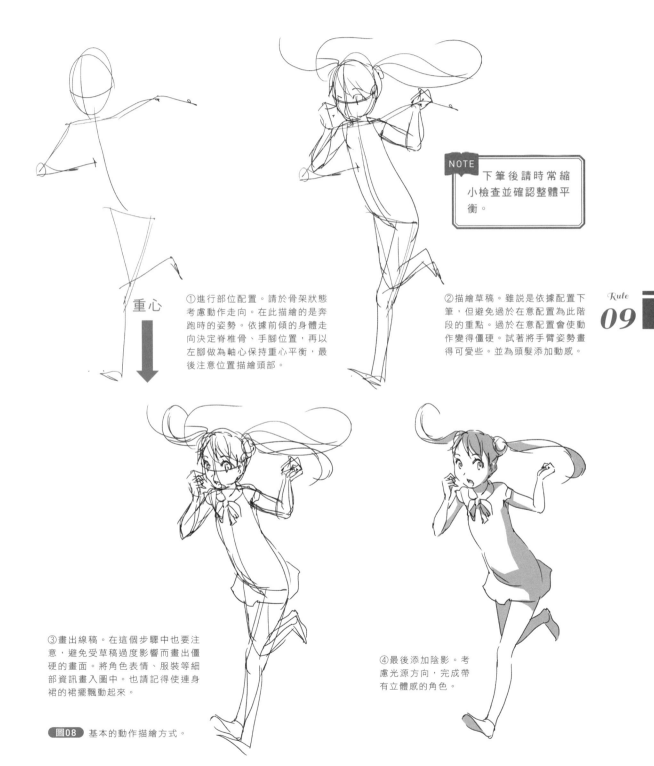

重心

①進行部位配置。請於骨架狀態考慮動作走向。在此描繪的是奔跑時的姿勢。依據前傾的身體走向決定脊椎骨、手腳位置，再以左腳做為軸心保持重心平衡，最後注意位置描繪頭部。

②描繪草稿。雖說是依據配置下筆，但避免過於在意配置為此階段的重點。過於在意配置會使動作變得僵硬。試著將手臂姿勢畫得可愛些。並為頭髮添加動感。

NOTE 下筆後請時常縮小檢查並確認整體平衡。

Rule
09

③畫出線稿。在這個步驟中也要注意，避免受草稿過度影響而畫出僵硬的畫面。將角色表情、服裝等細部資訊畫入圖中。也請記得使連身裙的裙擺飄動起來。

④最後添加陰影。考慮光源方向，完成帶有立體感的角色。

圖08 基本的動作描繪方式。

Lesson

{ 思考步行和重心移動 }

從類似P.66～67照片中所見的步行連續動作中，挑出一格試著描繪看看。無論選擇哪張，重心移動必然會伴隨動作流程發生。動作從何而來又將如何發展，下筆時需隨時考慮重心的移動。

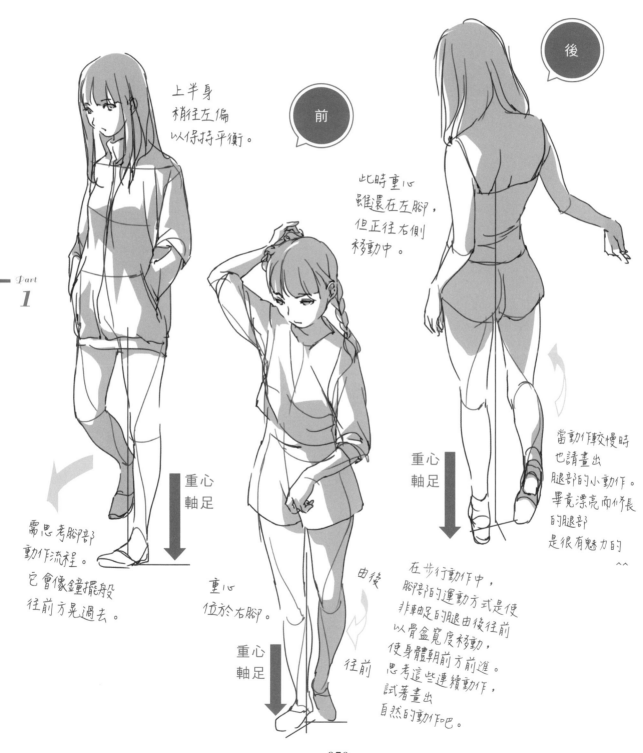

上半身
稍往左偏
以保持平衡。

前

此時重心
雖還在左腳，
但正往右側
移動中。

後

重心
軸足

重心
軸足

需思考腳踝部
動作流程。
它會像鐘擺般
往前方晃過去。

重心
位於右腳。

由後

往前

重心
軸足

當動作較慢時
也請畫出
腿部的小動作。
畢竟漂亮而修長
的腿部
是很有魅力的
^^

在步行動作中，
腳踝部的運動方式是使
非軸足的腿由後往前
以骨盆寬度移動，
使身體朝前方前進。
思考這些連續動作，
試著畫出
自然的動作吧。

Lesson

{ 思考奔跑和重心移動 }

由於奔跑和步行一樣由連續動作組成，下筆時需思考動作流程，並注意重心移動。此外奔跑時衣服的動態也較大，作畫時亦需注意布料扯動及皺褶描繪方式等事項。

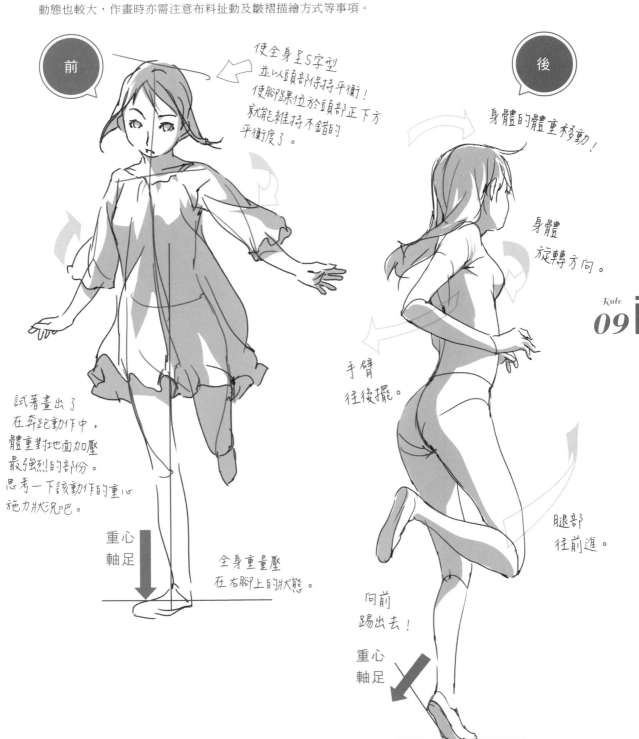

前

使全身呈S字型
並以頭部所保持平衡！
使腳踝位於頭部正下方
就能維持不錯的
平衡度了。

後

身體的體重移動！

身體
旋轉方向。

Rule
09

手臂
往後擺。

試著畫出了
在奔跑動作中，
體重對地面加壓
最強烈的部份。
思考一下該動作的重心
施力狀況吧。

腿部
往前進。

重心
軸足

全身重量壓
在右腳上的狀態。

向前
踢出去！

重心
軸足

應用 ▶ 劇烈動作的重心移動

一般來説，動作前都會有些預備姿勢。進行劇烈動作時，需要更大幅度的預備姿勢。重心移動得從這段預備狀態開始考慮並下筆。由於一定會有開始→動作→著地這三段動作，請在思考動作前後的同時描繪出大幅的體重移動吧。

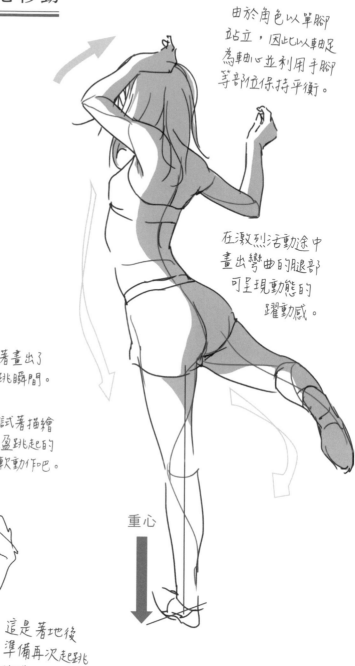

由於角色以單腳
站立，因此以軸足
為軸心並利用手腳
等部位保持平衡。

在激烈活動途中
畫出彎曲的腿部
可呈現動態的
躍動感。

試著畫出了
彈跳瞬間。

請試著描繪
輕盈跳起的
柔軟動作吧。

重心

這是著地後
準備再次起跳
的樣子。

考慮身體動作
後才下筆
是很重要的。

以箭頭
畫出了重心
的動向。

Part
1

因跳躍而身處空中時，由於未接觸地面因此身體任何部位均無重心存在。在描繪無重力及水中等情景時也是相同的。只靠身體難以表現沒有重心的狀態，因此需連帶考慮頭髮及衣服的表現再試著下筆。

頭髮的
動態。

由於頭髮
並未向
上飄起，
應可呈現
些許
漂浮感。

裙子的
動態。

身體弓起來。

Rule
09

思考身體平衡時，
由於沒有
支撐物的關係，
重心並不會
往特定方向偏移。

因為重心不存在，
身體並無支撐物。
體重也不會
壓在特定部位，
所以可以自由地
描繪動作。

<div align="center">

Rule **10**
善用光影
完美呈現立體感

</div>

光源所造成的陰影差異

在對插畫施以立體表現的過程中，「陰影」是不能無視的門檻。由於陰影同時肩負著襯托線稿的職責，若是只專注於描繪陰影，可能會因為它們與畫風不相符合，或是與線稿間的均衡脫節等

順光

從正面照過來的光。陰影位於被攝體兩側，並表現成平坦的樣子。因為這是種強烈光量的表現方式，在描寫對被攝體造成劇烈衝擊等情況時使用將頗具效果。

側光

由側面照過來的光。它是最常使用的光源，可使被攝體產生凹凸不平的陰影，並呈現立體感。

逆光

從正後方照過來的光。因為被攝體正面隱藏在陰影中，常於驚悚、恐怖等充滿謎團的表現中使用。它是種從後方受到聚光燈照射的狀態，因此也可用於神秘感的表現上。

半逆光

從斜後方照過來的光。與逆光的不同處為光線繞射後，會呈現出帶有陰影的立體感。被攝體輪廓也比逆光容易辨識，謎樣氛圍消失，表現出神秘的美感。

頂光

從正上方照下來的光。呈現狀態為下方產生陰影。由於光源位於高處，可營造光量頗強的印象。

底光

從正下方往上照的光。會使上方產生陰影。能散發出奇妙感，看似神秘，也可能造成驚悚感。它是種難得見到的光源風格，稱得上是罕見的優雅光源。

圖01 光源所造成的陰影差異。

情況成為起因，而產生「呆板」、「僵硬」等違和感。維持「畫風」、「線稿」、「陰影」等三種要素的平衡是相當重要的。

「光源」時常與陰影成對存在，是不可不做考慮的一部份。光源能夠改變陰影的表現。前面利用照片呈現出了不同光源下的陰影差異，請各位做個參考 圖01 。

順帶一提，在思考陰影時尚需一併考慮「反射光」。所謂反射光，指的是光源朝地面及側面牆壁等物體入射後，反射照在被攝體表面的光。觀察 圖01 「半逆光」照片後，即可理解側面牆壁反射了入射光，而使光源的相反位置也產生陰影這件事。

藉由陰影描繪立體感

在線稿上以一定濃度的色塊添加陰影，即可強調立體感。這是種在動畫及漫畫中常見的手法，透過添加陰影就能夠表現出身體的凹凸（深度）了。

在添加陰影前，得先決定光源。順著從光源發出的光的方向／走勢，對身體突出部位的側面部份添加陰影 圖02 。陰影的形狀需配合身體和衣服的形狀改變。

此外，也需考慮由自己的身體所造成的陰影（例如彎腰時於胸部的底部所產生的陰影等）。在此放上範例，也請各位加以參考圖 圖03 ～ 圖08 。

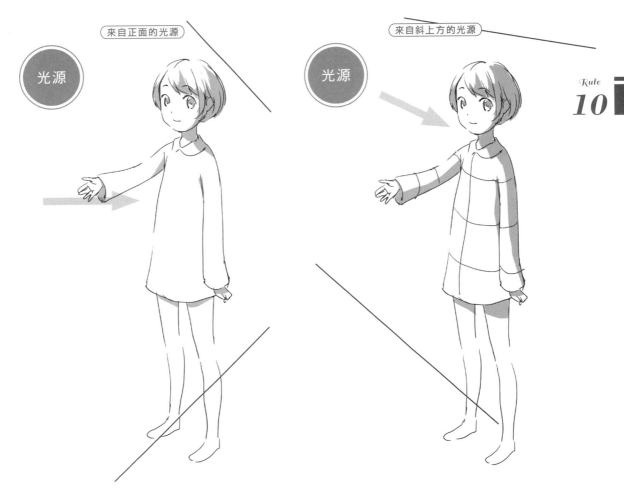

來自正面的光源　　光源

來自斜上方的光源　　光源

Rule
10

圖02 由於越接近正面，由光源繞射出的光也越多，會使陰影面積減少，僅於部份位置產生陰影（圖左）。變更光源角度後，需配合角度添加陰影（右圖）。此時可將身體的立體形狀看成是圓柱形。

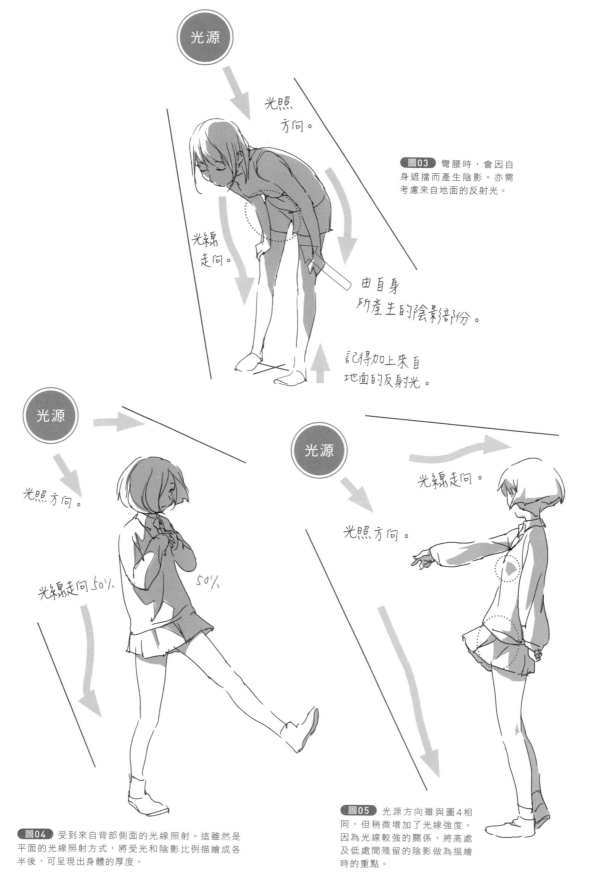

光源

光照方向。

圖03 彎腰時，會因自身遮擋而產生陰影。亦需考慮來自地面的反射光。

光線走向。

由自身所產生的陰影部份。

記得加上來自地面的反射光。

光源

光照方向。

光線走向50%。 50%

圖04 受到來自背部側面的光線照射。這雖然是平面的光線照射方式，將受光和陰影比例描繪成各半後，可呈現出身體的厚度。

光源

光線走向。

光照方向。

圖05 光源方向雖與圖4相同，但稍微增加了光線強度。因為光線較強的關係，將高處及低處間殘留的陰影做為描繪時的重點。

Part
1

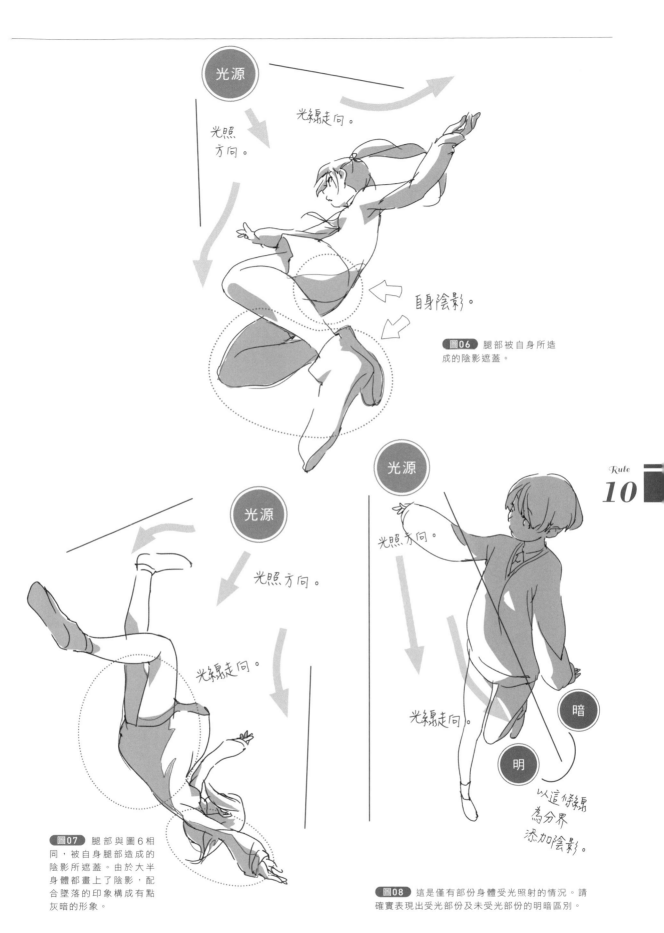

光源

光線走向。

光照
方向。

自身陰影。

圖06 腿部被自身所造成的陰影遮蓋。

光源

光源

光照方向。

光線走向。

圖07 腿部與圖6相同，被自身腿部造成的陰影所遮蓋。由於大半身體都畫上了陰影，配合墜落的印象構成有點灰暗的形象。

光照方向。

光線走向。

暗

明

以這條線為分界添加陰影。

圖08 這是僅有部份身體受光照射的情況。請確實表現出受光部份及未受光部份的明暗區別。

Rule

10

Lesson

｛思考動態光源下的陰影｝

　　光源運動時，將大幅改變畫面氣氛。由光線造成的一般陰影自不用提，由衣服和自身部位所造成的陰影形狀也將隨之改變。若想有效的描繪出這些情境，觀察是很重要的手段，可試著在街上及演唱會會場等擁有複數光源存在的地點細心進行觀察。

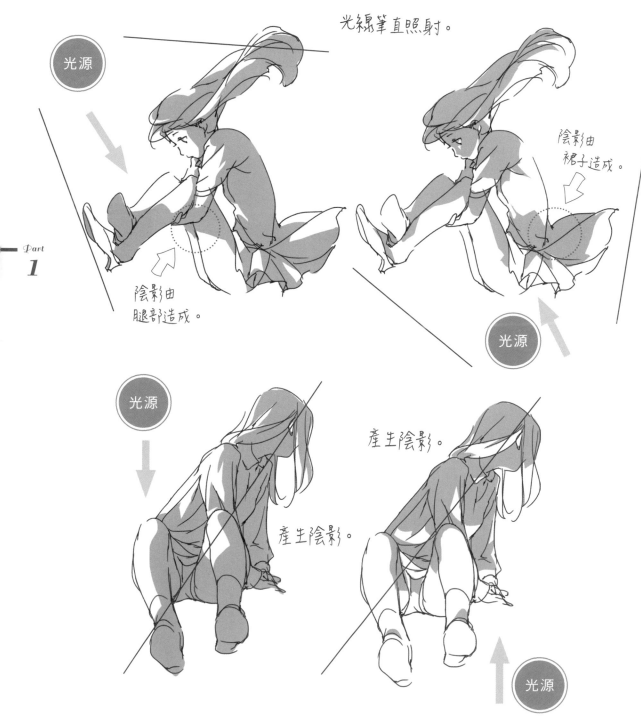

光線筆直照射。

光源

陰影由腿部造成。

陰影由裙子造成。

光源

光源

產生陰影。

產生陰影。

光源

應用 由光源所造成的氣氛差異

圖A的光源均位於上方。這是一般常見的光源,雖然有增加立體感的優點,卻缺少了有趣感。
圖B的光源都來自下方。雖然這種方式較不普遍,但它可用於描寫情慾感、能量擴張等具有衝擊性的表現。

A 來自上方的光源

下筆時
需考慮
由上往下
繞身的光線。

B 來自下方的光源

下筆時
需考慮由下
往上繞射
的光線。

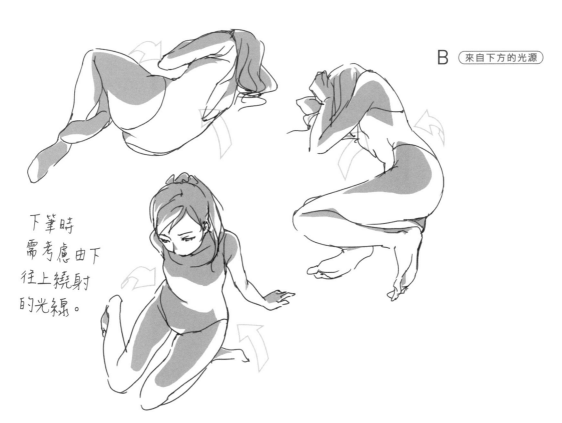

Rule
10

應用 ▶ 思考遮蔭

請大家一起思考當部份身體進入由建築物等物件造成的遮蔭底下時，所呈現的陰影形狀吧。光線以直線照射，因此只要有遮擋光線的物件存在，就會以該物件的輪廓如裁切般直接形成一片陰影。當人物進入這片陰影（遮蔭）後，這片裁切般的陰影將投射在身體上。好好呈現出由直線般眩目的光源所造成的，明暗清晰分明的光與影吧。

光源

這是身處遮蔭下，只有部份身體受光照射的狀態。

需立體地區分受光部份及遮蔭部份。以類似切片的方式描繪手臂。

以半圓形切口表現腿部的弧度。

反射光

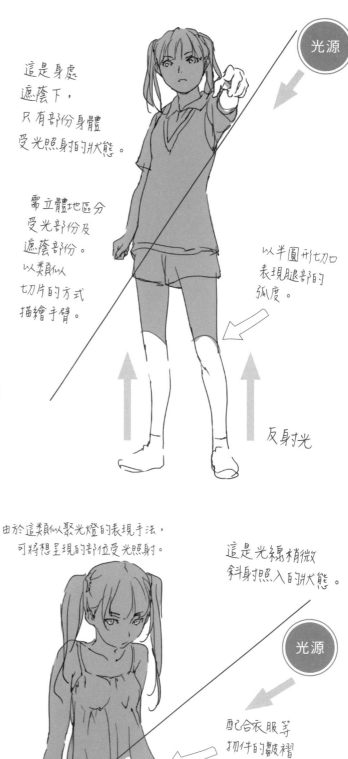

光源

考慮衣服上的皺褶！

在這種地方加上陰影可呈現立體感及情欲感。

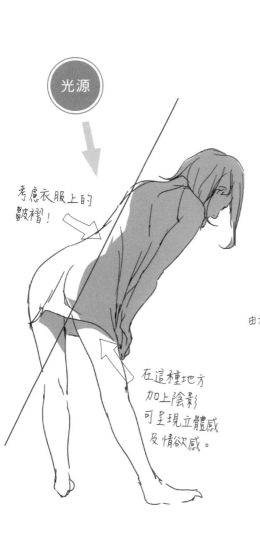

由於這類似似聚光燈的表現手法，可將想呈現的部位受光照射。

這是光線稍微斜身照入的狀態。

配合衣服等物件的皺褶添加陰影，可呈現出立體感。

光源

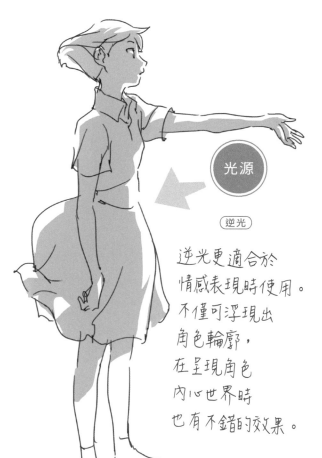

應用　藉由陰影　表現情感・個性

可藉由陰影表現出角色的情感及個性。情感外放的活潑女孩陰影少而明亮，害羞的女孩陰影較多，並對臉部添加陰影等，透過這些方式就能傳達不同的氛圍了。改變添加陰影的方式，試著表現出角色的形象吧。

光源

來自斜前方的光源

由斜前方射來的光線適合用於立體表現，應該也很適合開朗的表現。將開朗的動作、表情等帶入畫中，能使表現更加豐富。

光源

 逆光

逆光更適合於情感表現時使用。不僅可浮現出角色輪廓，在呈現角色內心世界時也有不錯的效果。

光源

Rule

10

背面受光的表現較適合於表情略顯凝重時使用。特別是以陰影覆蓋臉部後，能讓表情顯得更為凝重。

應用 裙子和大腿陰影的關聯

以不同方式描繪裙子和大腿交界處所產生的陰影，能夠改變立體感和性感度。由於畫面表現會隨著角色體位及裙子長度，或是短褲等情境變化，需要仔細構思具有魅力而立體的陰影描繪方式。

裙子和陰影的關聯性

由裙子所造成的陰影。

肌膚表面和裙子的緊貼部份不會有陰影。

未緊貼裙子的肌膚表面則會產生陰影。

空隙。

由裙子所造成的陰影。

將一般陰影和裙子所造成的陰影分開考慮或許比較好。

肌膚表面和裙子間有空隙存在時以這種感覺呈現。

緊貼　　　空隙

緊貼

空隙越大陰影面積也越大。

Part 1

光源

雙腿沒有前後位置差別時呈現此種感覺，請試著思考裙子所造成的陰影和一般陰影。

腿部和裙子的緊貼部份不會有陰影。

由於裙子和腿部靠得較近因此陰影也較短，另因裙子稍有皺褶，所以大腿周圍也要添加陰影。

左右兩頁範例的光源均來自左斜前方。

082

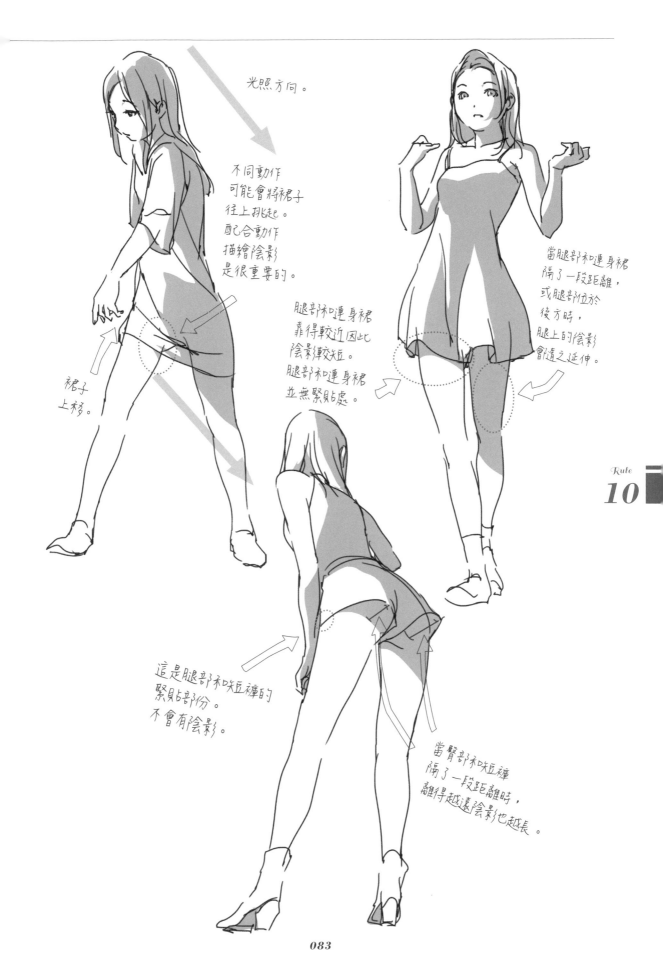

光照方向。

不同動作
可能會將裙子
往上挑起。
配合動作
描繪陰影
是很重要的。

裙子
上移。

腿部和連身裙
靠得較近因此
陰影較短。
腿部和連身裙
並無緊貼處。

當腿部和連身裙
隔了一段距離,
或腿部位於
後方時,
腿上的陰影
會隨之延伸。

這是腿部和短褲的
緊貼部份。
不會有陰影。

當臀部和短褲
隔了一段距離時,
離得越遠陰影也越長。

Rule
10

Rule 11
靈活運用
起筆・收筆・筆壓

線稿的三種工序

　　線條是在鉛筆與紙張磨擦下誕生的。畫線的第一道工序是鉛筆接觸紙張瞬間開始的「起筆」、畫線狀態中鉛筆對紙張造成的壓力為「筆壓」，而最後鉛筆離開紙張那一瞬間則是「收筆」。靈活運用起筆、收筆、筆壓這三道工序，就能描繪出軟硬度、立體感及素材感等各種表現了。

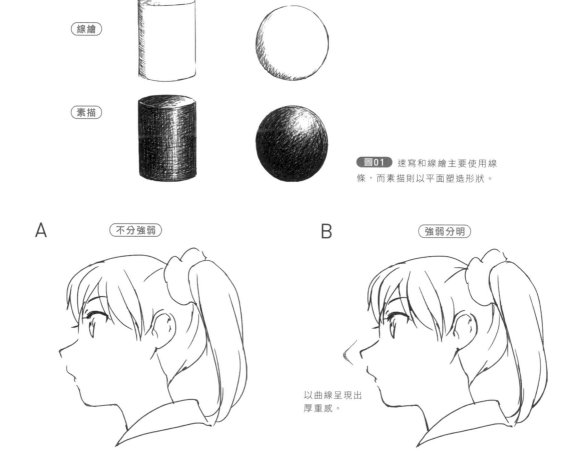

線繪

素描

圖01　速寫和線繪主要使用線條，而素描則以平面塑造形狀。

A　不分強弱

B　強弱分明

以曲線呈現出厚重感。

圖02　A是單純整頓過的線條（整頓意指依據草稿畫出線稿）。線條不分強弱且粗細固定，雖然看上去很整齊卻相當扁平。而B的線條則有強弱區分。筆觸看起來應該類似漫畫用的G筆。畫面看起來是不是具有立體感呢？

以少量線條進行立體描繪

　　雖然簡單來說都是畫線，但有著速寫及線繪般利用線條（外輪廓線）進行描繪的手法，也有著像素描這類以平面塑造形狀的手法存在 **圖01** 。在此就讓我們一起思考使用外輪廓線描繪時，要如何以少量線條呈現立體感吧。

　　以臉部輪廓線為例。從眼角起筆，並於描繪臉頰途中增強筆壓，但在臉頰頂點部份則需減弱筆壓，畫到下顎部份時再增強筆壓，依此進行變化。透過這種起筆收筆的繪製方式，能夠畫出柔和而帶有起伏的精緻線條，並產生立體感。**圖02** 想要呈現深度時，大致上需將前方的線條畫得粗一些，越往後側的線條則隨之變細，最後慢慢地收筆。只要這樣做，單憑外輪廓線也能夠營造遠近感。

A　　不分強弱　　　　　　　B　　強弱分明

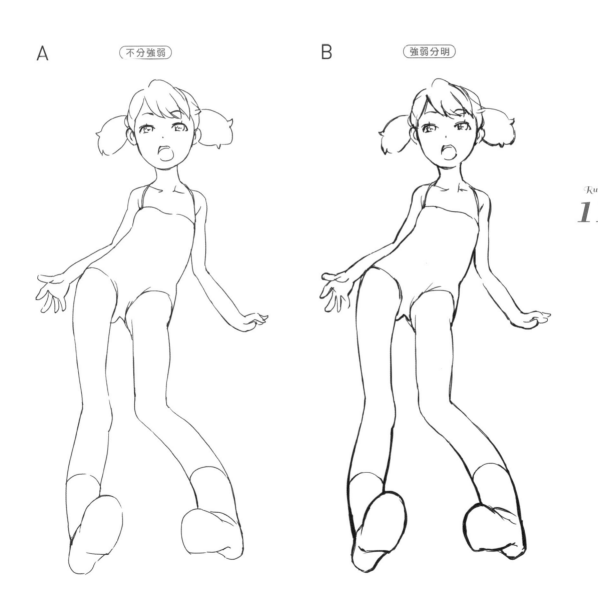

圖03 A是單純整頓過的線條。雖然看起來的確很整齊，但粗細相同缺乏起伏，也看不出深度。B將越往前的線條畫得越粗，就看得出深度了。透過起筆收筆改變線條粗細，能使線條產生溫暖度，同時營造出立體感。

Rule
11

運用外輪廓線畫出不同的素材

改變筆壓後，可單憑由線條構成的外輪廓線畫出不同材質。如先前的臉部輪廓線般，以較大的筆壓強度描繪柔軟素材，而筆壓不上不下保持穩定強度時則可畫出堅硬的素材。

舉例來說，描繪布料等柔軟的物件時筆壓強度要大 **圖04** ，描繪石頭等堅硬物件時減弱筆壓，

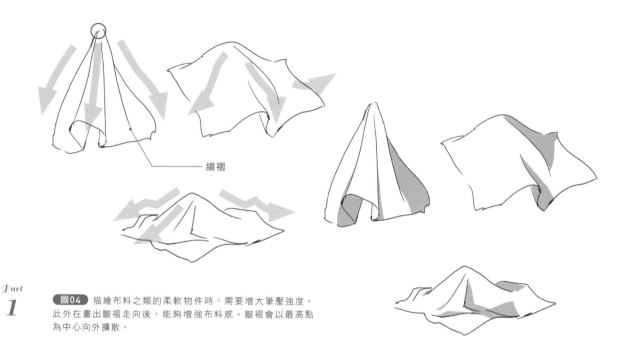

綢褶

圖04 描繪布料之類的柔軟物件時，需要增大筆壓強度。此外在畫出皺褶走向後，能夠增強布料感。皺褶會以最高點為中心向外擴散。

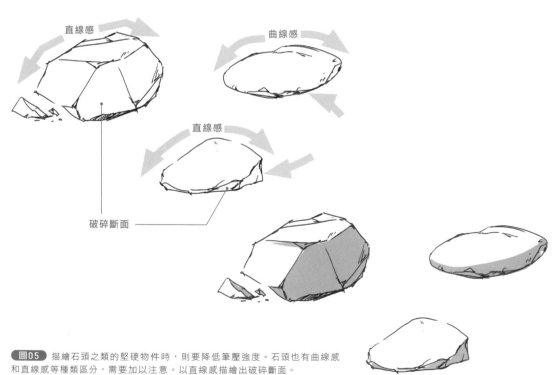

直線感

曲線感

直線感

破碎斷面

圖05 描繪石頭之類的堅硬物件時，則要降低筆壓強度。石頭也有曲線感和直線感等種類區分，需要加以注意。以直線感描繪出破碎斷面。

看起來就會很像了 圖05 。

　　在添加陰影方面，基本上布料之類的柔軟素材以曲線起筆，而石頭般的堅硬素材則以直線起筆，此為表現素材感的重點。

　　雖然仍需依種類決定，但在描繪樹木時順著樹幹及樹枝上下方向畫線，畫出樹皮紋路後可呈現真實感，以強弱不同的筆壓下筆即可。另外也要記得畫出樹幹表面的凹凸起伏和瘤狀突起物 圖06 。

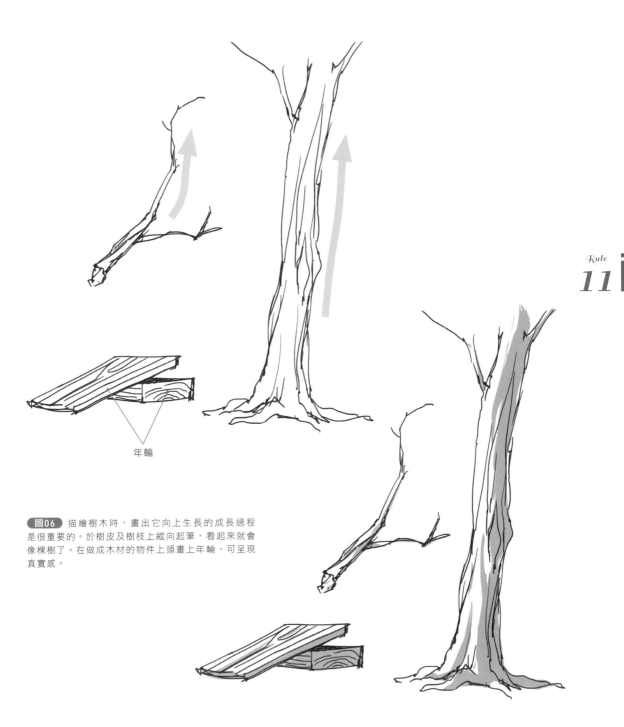

年輪

圖06 描繪樹木時，畫出它向上生長的成長過程是很重要的。於樹皮及樹枝上縱向起筆，看起來就會像棵樹了。在做成木材的物件上頭畫上年輪，可呈現真實感。

Rule
11

Lesson

｛頭髮的畫法｝

　　畫頭髮的重點為避免線條中斷。線條中斷則會失去活力，使頭髮的走向和勢頭隨之消失。小心處理起筆和收筆，隨時記得需畫出強弱分明的柔和線條。

畫線方向和模式

訓練自己能夠由下往上或由上往下畫線。僅管畫線一次完成或分成兩次都無所謂，需使自己畫出找不到中斷痕跡的線條。

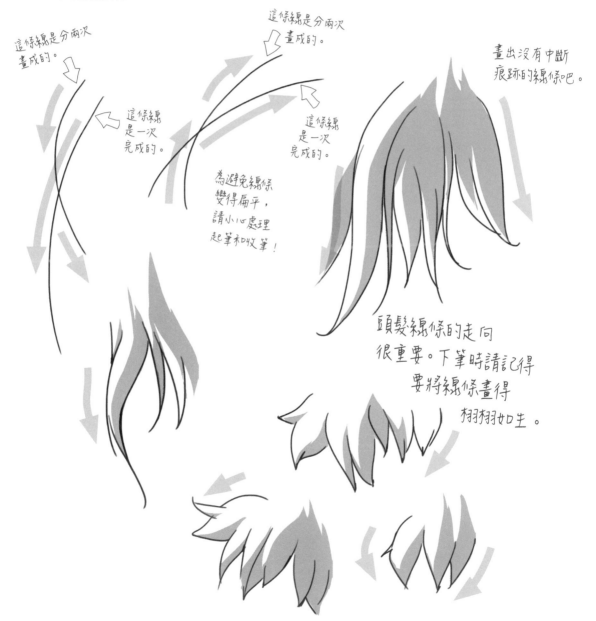

這條線是分兩次畫成的。

這條線是分兩次畫成的。

畫出沒有中斷痕跡的線條吧。

這條線是一次完成的。

這條線是一次完成的。

為避免線條變得扁平，請小心處理起筆和收筆！

頭髮線條的走向很重要。下筆時請記得要將線條畫得翩翩如生。

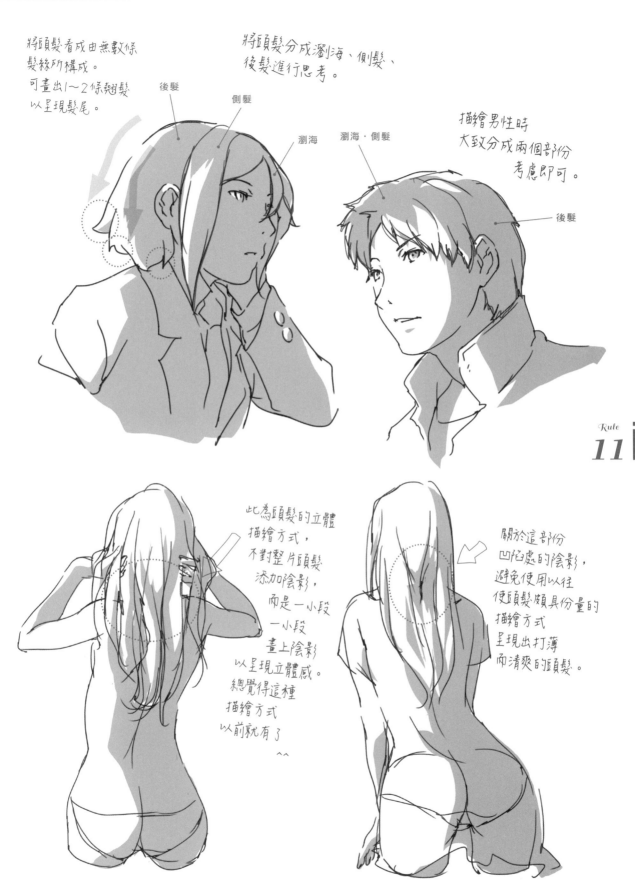

將頭髮看成由無數條
髮絲所構成。
可畫出1～2條翹髮
以呈現髮尾。

後髮

側髮

瀏海

將頭髮分成瀏海、側髮、
後髮進行思考。

瀏海・側髮

描繪男性時
大致分成兩個部份
考慮即可。

後髮

此為頭髮的立體
描繪方式，
不對整片頭髮
添加陰影，
而是一小段
一小段
畫上陰影
以呈現立體感。
總覺得這種
描繪方式
以前就有了
^^

關於這部份
凹陷處的陰影，
避免使用以往
使頭髮頗具份量的
描繪方式
呈現出打薄
而清爽的頭髮。

Rule
11

Lesson

{ 以少量線條呈現立體感 }

若想以少量線條呈現立體感,需要先行整理透過線條呈現的大量資訊,並挑選出主要線條。為了能夠抽出立體表現所需的最低限度線條,熟知身體曲線及服裝等物件形狀是很重要的。如何以少量線條清楚地呈現出想描繪的形狀為此處的重點。

布料表現

以布料表面的捲曲有無,
做為起筆基準。

進行描繪時。　　　不予描繪時。

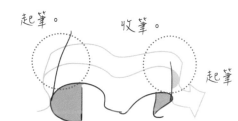

起筆。　　　收筆。

　　　　　　　起筆。

畫上少許線條
即可呈現凹凸感。

僅憑陰影
表現時
凹凸感
不足。

請回想一下
布料表現。

在表現用手指
揪起裙子的動作時,
可利用少量線條
呈現布料的隆起部份,
並以陰影顯示
隆起部份的高度。

以陰影
表現
裙子的
凹陷
部份。

NOTE　整理線條,並選出容易
表現物件形狀的線條。靈活
使用線條和陰影,畫出簡潔
不浪費的線條吧。

Part
1

090

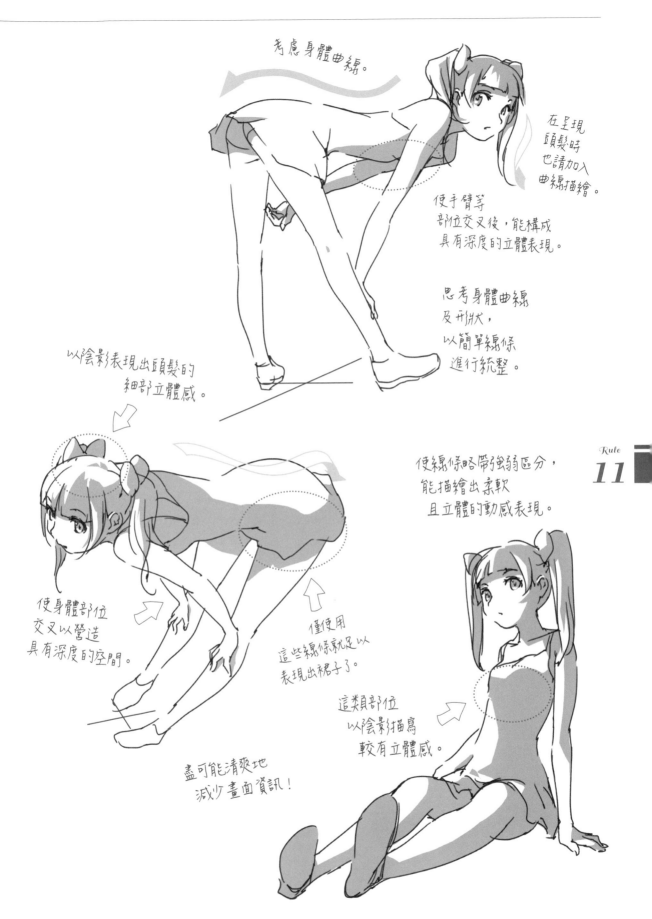

考慮身體曲線。

在呈現
頭髮時
也請加入
曲線描繪。

使手臂等
部位交叉後，能構成
具有深度的立體表現。

思考身體曲線
及形狀，
以簡單線條
進行統整。

以陰影表現出頭髮的
細部立體感。

使線條略帶強弱區分，
能描繪出柔軟
且立體的動感表現。

使身體部位
交叉以營造
具有深度的空間。

僅使用
這些線條就足以
表現出裙子了。

這類部位
以陰影描寫
較有立體感。

盡可能清爽地
減少畫面資訊！

Part
1

Rule 12
理解皺褶的
法則·形狀

基本的皺褶描繪方式

描繪出皺褶後，能使畫作品質大幅提升。在此好好學習服裝的皺褶描繪方式及表現手法吧。

布料上的皺褶，是從高往低延伸的。抓住上方的某點後，會使出現在下方的皺褶產生某些帶有弧度的部份 圖01 。從正中央對折布料時，皺褶將朝對折中心生成，並於對折部份產生帶有弧度的重疊部份 圖02 。

再來以衣服進行思考吧。手臂彎曲時，會在以手肘為頂點的衣袖內側形成許多皺褶。巧妙畫出手肘部份的布料緊繃感和衣袖上堆疊的布料層，可描繪出頗為真實的皺褶表現 圖03 。伸直手臂後會使手肘緊繃處放鬆，堆疊在手臂內側的布料將往上下舒張，使皺褶凹凸變得平滑 圖04 。

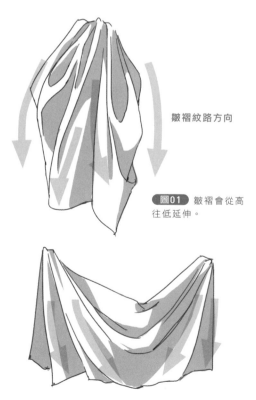

皺褶紋路方向

圖01 皺褶會從高往低延伸。

圖02 從正中央對折布料時，皺褶朝對折中心生成。

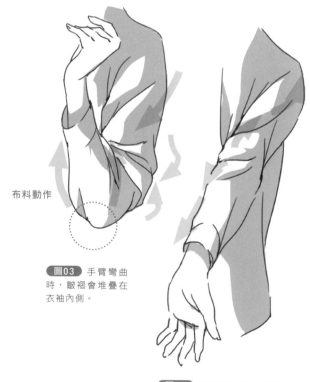

布料動作

圖03 手臂彎曲時，皺褶會堆疊在衣袖內側。

圖04 伸直手臂後，皺褶凹凸會變得比較平滑。

整理線條後再下筆

　　皺褶描繪方式會隨著人物動作及服裝外形而改變。請在思考過身體形狀後再畫出服裝和皺褶。雖然仍會受到畫風影響，但描繪過多皺褶將使畫面變得雜亂，因此要先整理線條，精簡後再以少量線條進行描繪 圖05 。

　　描繪重點為利用線稿處理較大的皺褶，並以陰影表現細部皺褶。下筆時注意線稿和陰影間的均衡。

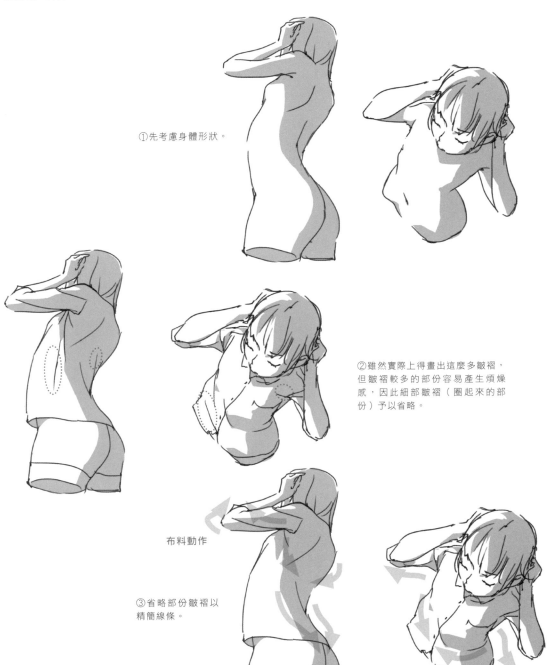

①先考慮身體形狀。

②雖然實際上得畫出這麼多皺褶，但皺褶較多的部份容易產生煩燥感，因此細部皺褶（圈起來的部份）予以省略。

布料動作

③省略部份皺褶以精簡線條。

圖05　精簡皺褶線條。

Lesson
{ 利用皺褶和陰影進行立體表現 }

皺褶和陰影是立體表現的重要元素。皺褶可表現出衣服的線條走勢，而陰影則可呈現出凹凸。靈活運用這兩種元素，能更有效地呈現立體感和真實感。

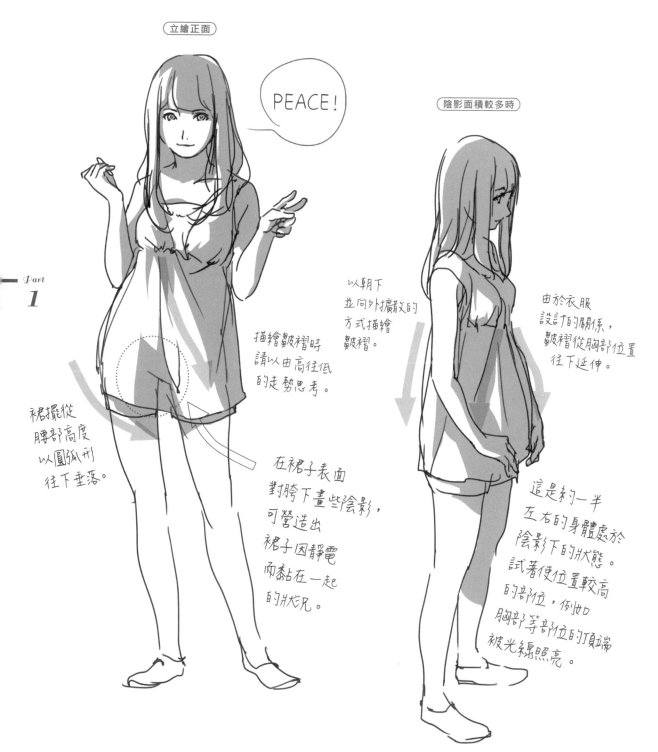

立繪正面

PEACE！

陰影面積較多時

以朝下
並向外擴散的
方式描繪
皺褶。

描繪皺褶時
請以由高往低
的走勢思考。

由於衣服
設計的關係，
皺褶從胸部位置
往下延伸。

裙擺從
腰部高度
以圓弧形
往下垂落。

在裙子表面
對胯下畫些陰影，
可營造出
裙子因靜電
而黏在一起
的狀況。

這是約一半
左右的身體處於
陰影下的狀態。
試著使位置較高
的部位，例如
胸部等部位的頂端
被光線照亮。

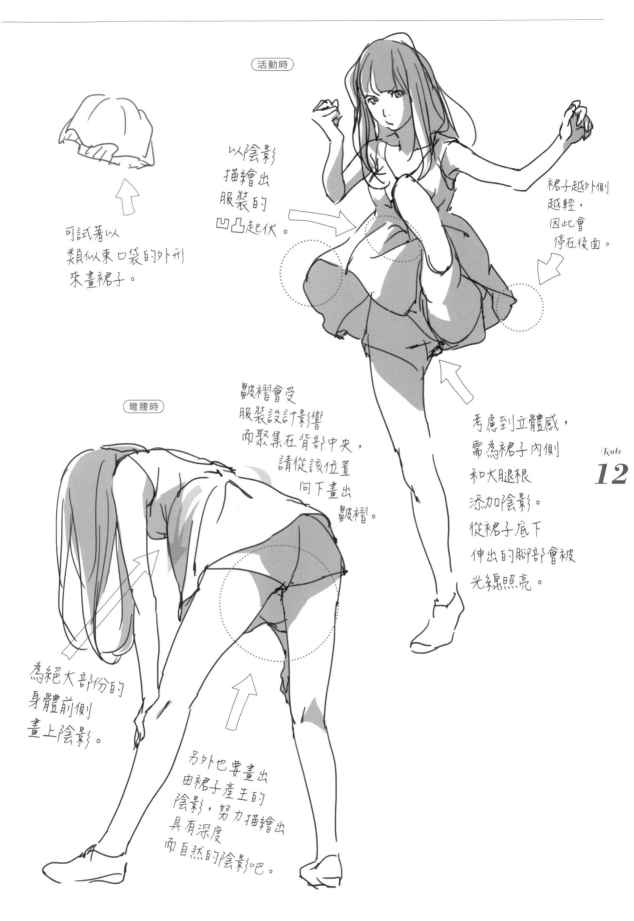

活動時

可試著以
類似束口袋的外形
來畫裙子。

以陰影
描繪出
服裝的
凹凸起伏。

裙子越外側
越輕，
因此會
停在後面。

彎腰時

皺褶會受
服裝設計影響
而聚集在背部中央，
請從該位置
向下畫出
皺褶。

考慮到立體感，
需為裙子內側
和大腿根
添加陰影。
從裙子底下
伸出的腳部會被
光線照亮。

為絕大部份的
身體前側
畫上陰影。

另外也要畫出
由裙子產生的
陰影，努力描繪出
具有深度
而自然的陰影吧。

Rule
12

應用 思考吊帶裙上的皺褶

描繪吊帶裙時，必然需要畫出從胸口延伸到裙擺的皺褶。留意身體的圓潤曲線及拉扯吊帶裙時的皺褶表現，畫出下擺蓬鬆的柔軟吊帶裙吧。

臀部部份
會透出臀部曲線。
皺褶由臀部的
較高部份
朝手掌延伸。

以這種樣子
被捲起來。

拉扯時
會產生直線狀
的皺褶。

布料從胸口往下垂落的吊帶裙類型洋裝，皺褶會從胸口延伸到裙擺。如範例般從胸口延伸而下的皺褶紋路會於彎腿時停止，而膝蓋內側的裙擺則會因捲起而產生皺褶堆疊。

以此種姿勢將裙子拉往腿部前方時，皺褶會聚集在手掌周圍。下筆時也請記得畫出背上拉扯緊繃的布料所造成的皺褶。

皺褶以此種
感覺生成。

如圖示坐下時，由於沒有外部施力，皺褶只會隨著身體的彎曲而生成。皺褶雖然主要於橫向產生，但下筆時也要思考洋裝裙擺的布料份量和衣物重疊部份的前後深度。

應用　胸口的皺褶表現

描繪胸口皺褶時，需從側面起筆以表現胸部隆起，並以陰影呈現高度。此外，運用線條和陰影也能夠表現衣服的質感和厚度。

衣服上的皺褶，
是從胸口的高處
開始生成的。
衣擺上的皺褶
呈波浪狀。

拉緊T恤等
服裝可構成
強調胸部的表現。

並非直接畫出
胸部，而是使
T恤的皺褶
看起來像胸部輪
廓般，以陰影
和線條來表現。
並於思考
胸部頂點後
利用陰影
和線條呈現。

註
外型並不代表
描繪身體
線條。

雖然胸口周圍
不會受到光照，
有個訣竅是在
皺褶等物件上
畫出陰影，
以便呈現立體感。

讓全身覆蓋在
影子下，
只讓胸部頂端
受光照射
以強調胸部。

NOTE　以最低限度的線條
表現皺褶，避免過度
描繪即為呈現美好胸
部的竅門。

Rule
12

Rule 13
利用透視
描繪出立體空間

何謂透視

當畫面扁平缺乏立體感時，有可能是因為未在畫面中使用「透視」而導致的。透視是「透視法」的簡稱，原意為「遠近法」、「透視圖法」、「透視圖」等。它原本是用在建築物完成圖等作品上的立體圖稿，也就是建築透視圖，但近來已成為繪畫立體表現的說明方式而被廣泛使用。

靈活運用各種透視圖法

透視圖畫法（透視圖法）共分為「一點透視」 圖01 「二點透視」 圖02 「三點透視」 圖03 三種。它們的「消失點」數量各有不同，用途依所需立體表現的程度差異而有所區別。

消失點指的是現實中保持平行的線條，在遠近法筆下交會時所形成的點。舉例來說，在遠近法筆下，筆直延伸的道路最終交會的那一點指的就是它了。增加消失點數量後，除橫向遠近外甚至能夠顯示縱向遠近，能夠進行範圍更大的遠近表現。可將視線高度當成通過消失點的水平線。

想要表現遠近深度時使用一點透視。想追加表現橫向遠近時使用二點透視，而在需要描繪橫向、縱向及深度時則使用三點透視。

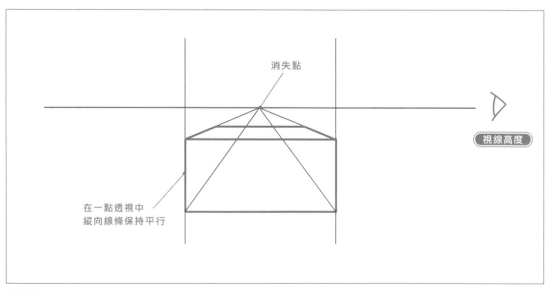

消失點

視線高度

在一點透視中
縱向線條保持平行

圖01 一點透視法（消失點只有一點）。

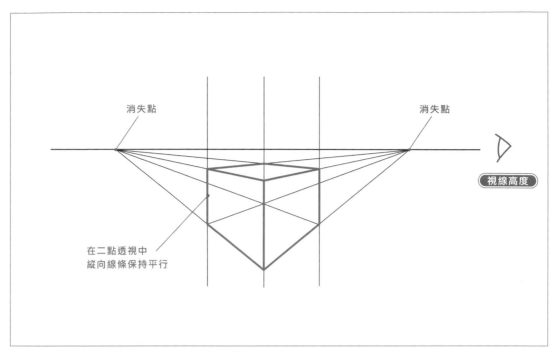

圖02 二點透視法（消失點有二點）。

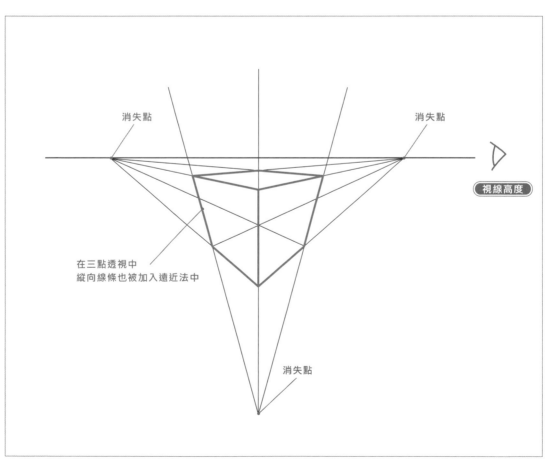

圖03 三點透視法（消失點有三點）。

使用透視作畫

接下來為使用透視的作畫順序作個介紹 圖04 。先決定好沙發等做為部份背景使用的家具透視後，再搭配設定畫上角色。在此試著畫出靠在沙發上的女孩子。下筆時需注意沙發和角色間的平衡。對初次接觸的人來說透視應該頗有難度，不需太過執著，一邊理解一邊作畫就行了。

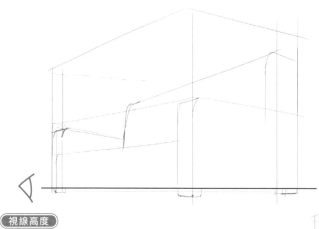

視線高度

①先思考沙發等家具的透視。畫出立方體，並在內部畫座沙發。這邊的畫面整體視角採仰角，並以二點透視法作畫。

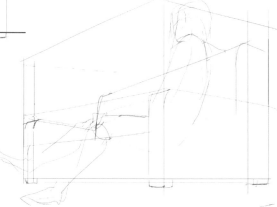

②配合先前畫好的沙發透視畫上角色。別忘了視角採仰角這件事。以角色稍微壓在沙發上的感覺作畫。

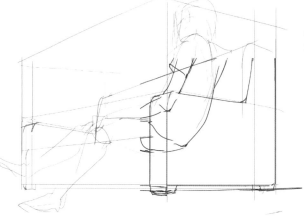

③依據配置畫出草稿。

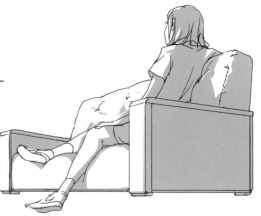

④依據草稿修整出線稿，添加陰影並完稿。

圖04 搭配透視的人物畫法。

Lesson

{畫出坐在椅子上的女孩}

　　試著搭配桌子、椅子等道具及角色的透視畫出一張圖吧。先畫出透視線預做配置,再配合透視畫上桌子、椅子及角色。利用手撐下顎和翹腿等動作,使角色擺出具有魅力的姿勢吧。

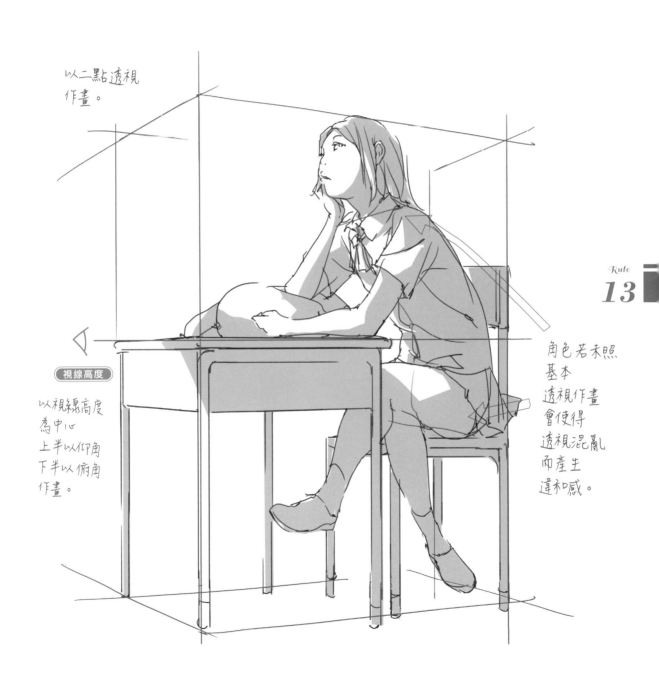

以二點透視
作畫。

視線高度

以視線高度
為中心
上半以仰角
下半以俯角
作畫。

Rule
13

角色若未照
基本
透視作畫
會使得
透視混亂
而產生
違和感。

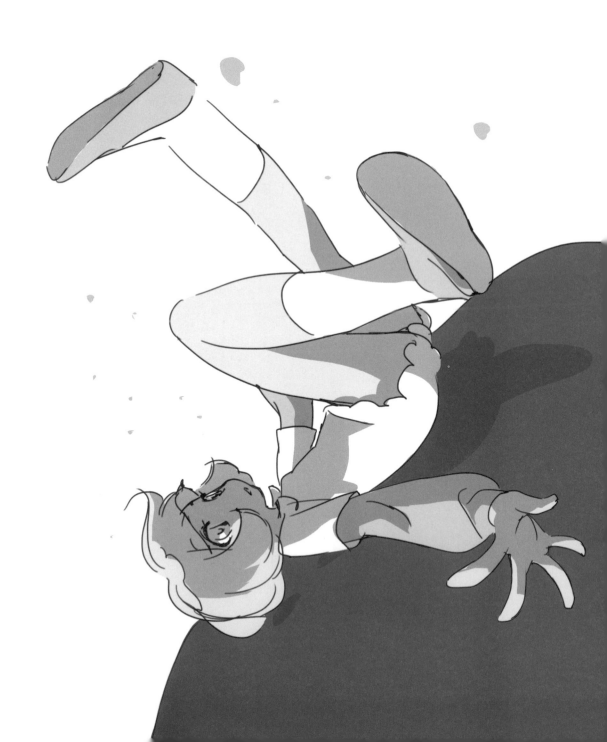

Part 2

動畫性手法法則

Rule *01*
利用畫面分割
進行演出

何謂分鏡

　　在製作動畫時，一般都會準備「分鏡」。分鏡是將動畫演出的各個鏡頭以插畫方式繪製而成的圖稿，是為了畫面中的角色要如何配置，呈現何種演技等，為決定構圖及動作所製作而成的。在此以分鏡的思考方式為基礎，試著考慮插畫的構成、構圖吧。

利用分鏡中的畫面分割

　　在分鏡裡，演出方式的表現手法，可應用在插畫的裁剪和畫面分割上。雖然表現手法種類繁多，但在此以「向上移動」（Pan-up／攝影機由下往上滑動拍攝的影像技巧）進行說明。

　　原畫中已畫好了角色全身像 圖01 。在畫面中將插畫放大，並試著由下往上滑動攝影機。在分鏡中，為了顯示向上移動，會將單一畫面中的動作起點和結束位置標示出來 圖02 。而這種畫面分割可做為插畫構圖使用。拉近與被攝體間的距離不僅能夠清楚易懂地演出想呈現的重點，也能夠畫出帶有動感且更具魅力的畫作。

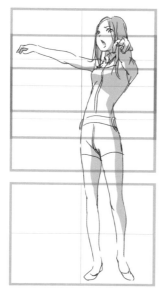

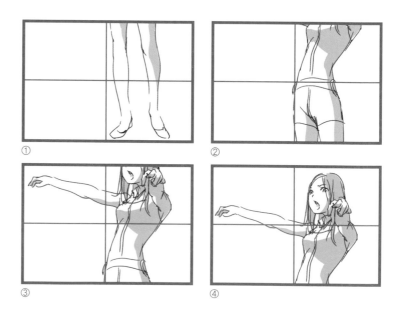

①　②　③　④

圖01 原畫。以粉紅色框框標示出向上移動的畫面分割。

圖02 顯示出從①到④，鏡頭由下往上移動演出的分格說明。此種畫面分割可應用在插畫構圖上。

思考演出

在此依照範例做個說明吧。雖然這是男生對女生「拍拍頭」的場面 圖03，但在透過畫面分割後，同一幅畫也能呈現出不同的意涵。

第一個是男性視線。從稍遠的地方看見了暗戀的女生被不認識的男生拍拍頭的構圖。將做為主角的女生放在畫面中央，在畫面中將男生的臉孔切掉，可使不認識的男生看起來充滿謎團 圖04。

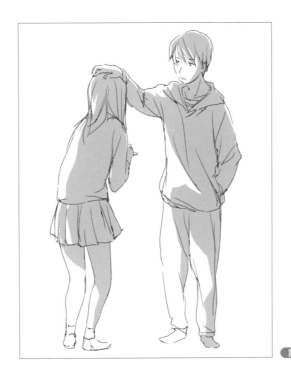

圖03 原畫。

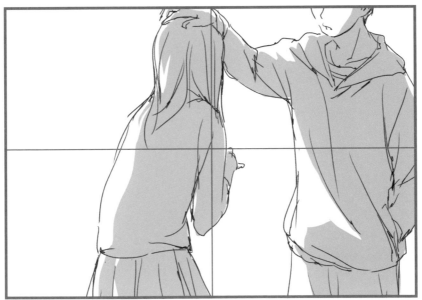

圖04 以男性視線進行畫面分割。

接下來是女性視線。暗戀的男生拍著一個背對自己的女生的頭。這次使背對畫面的女生看起來充滿謎團，而將主角換成位於畫面中央的男生 圖05 。

最後是第三者視線。顯示出看不清臉孔的兩人正在拍拍頭的場景。整體看起來充滿謎團 圖06 。

像這樣，根據畫面中容納的角色方式不同，能使情景產生截然不同的變化。動畫演出就是在不斷思考要怎麼表現才能使故事更有趣的情況下製作而成的。在畫插畫時也相同，考慮畫面構成、演出後再下筆，能使作品提升一個等級，變得更有魅力。

Part
2

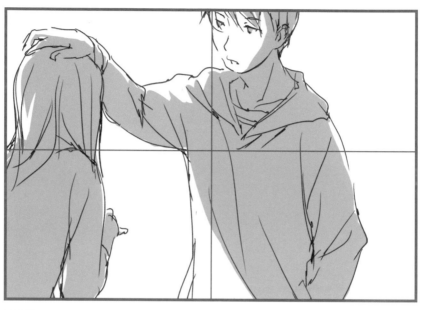

圖05 以女性視線進行畫面分割。

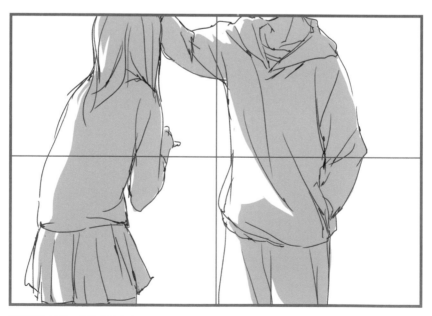

圖06 以第三者視線進行畫面分割。

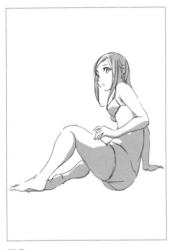

Lesson

｛依據表現手法變更畫面分割｝

畫面分割可隨著想呈現的重點而改變。此外，也能由於直接呈現，或故意模糊焦點，使讀者自行想像等演出方式而改變。在此介紹兩種表現手法。您喜歡哪一種表現手法呢？

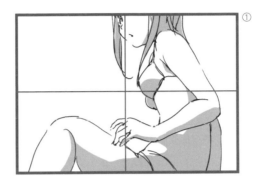

① ②

原畫

①是胸部，②則是想表現臀部時的畫面分割。這是將想表現的部份直接擺在畫面中的演出法，這種直接呈現的方式相當簡潔明快。然而感覺上也少了點氣氛。

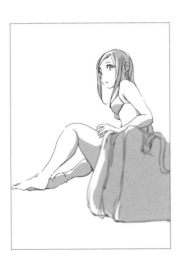

③ ④

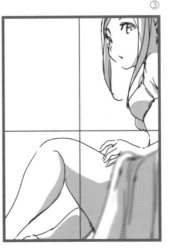

原畫。在女生前方擺一個包包，變更成似乎正在偷窺的畫面演出。

③將畫面拉到女生面前，是種令人感受遼闊視野的同時，覺得正在偷窺的自己站不住腳的畫面演出。而另一方面④，感覺則是在遮住臉後，能夠不需在意女生的視線看個夠。但臀部被包包擋住了所以看不見。這比看得一清二楚更能催動想像力，是不是增加了女生的魅力呢。

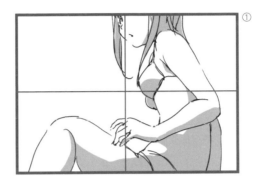

Rule
01

應用▶ 思考具有魅力的裁剪方式

讓我們來看一份有效使用畫面的裁剪範例吧。在此為了使女生看起來更有魅力因而做了裁剪。模糊處理部份畫面，產生出類似於焦點對準想呈現部份的效果，同時營造立體感表現。

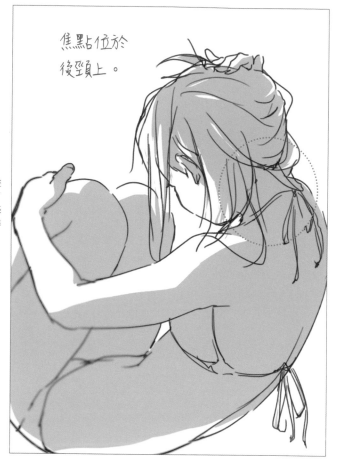

焦點位於後頸上。

裁剪得離女性稍微近了些。畫面佈局設計為突顯後頸。為了營造觸手可及的距離感，線條畫得稍微粗了些。將焦點對準後頸，並呈現立體表現。

這是以橫向畫面接近女性的裁剪。增加線條粗度後，看起來像靠得很近般。由於焦點位在看著畫面的女性眼睛上，從胸口附近開始進行模糊處理。讓女性的臉孔占據畫面全體的三分之一，可使空間呈現安定感。

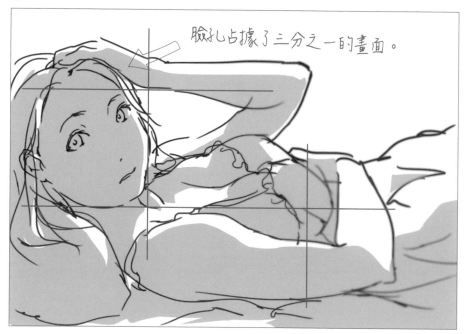

臉孔占據了三分之一的畫面。

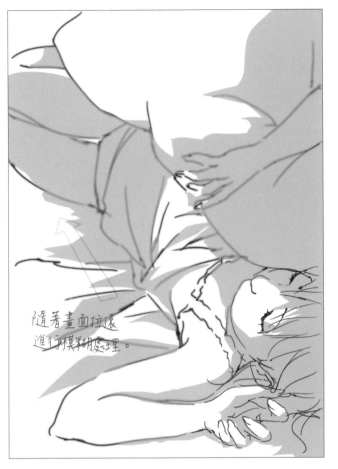

NOTE 在思考裁剪時，意識到想呈現什麼內容是很重要的。

隨著畫面拉遠進行模糊處理。

這是以縱向畫面容納全身的裁剪。在呈現全身樣貌的同時，將焦點對準女性的臉孔，並隨著畫面拉遠進行模糊處理。如此一來能產生深度感，使讀者的目光專注在作者最想呈現的臉孔上。採用較細的線條，使整體看起來清爽不礙眼。

Rule
01

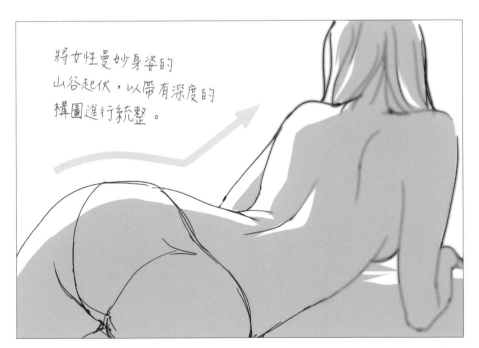

將女性曼妙身姿的山谷起伏，以帶有深度的構圖進行統整。

這是以橫向畫面呈現女性曼妙身體曲線的裁剪。將焦點對準臀部，從腰部的腰身到肩膀的線條，添加如同山脈般的起伏以表現美好的女性身體。善用模糊處理，也能呈現出具有深度的效果。

Rule 02
{ 以大膽的近景
傳達魅力 }

遠景和近景

在進行動畫及影像作品演出時，「遠景」和「近景」會隨著演出想賦予的意義而改變。

遠景構圖可做為離角色一段距離的視線使用，能同時傳達出角色及其周遭的情況，並傳達出整個場景的狀況。舉例來說，可使觀眾站在客觀的角度觀察情侶進展到什麼地步了 圖01 。

而另一方面，近景構圖則可活用靠近某個角色時其他角色的視線（或某些情況下自己的視線）及攝影機視線，並試圖營造具有魄力的畫面組成。除了能夠詳細傳達角色魅力之外，也常在角色情感表現等情況時使用 圖02 。

一如前述，遠景和近景能夠傳達出完全不同的資訊。

效果十足的近景構圖

接下來透過範例說明究竟什麼是近景構圖，又能夠傳達哪些訊息吧。

首先，試著裁下女生近景畫面 圖03 的一部份 圖04 。

這樣確實將構圖拉近了不假，但像這樣單純裁下部份畫面，並不會產生魄力及魅力，也看不出

圖01 遠景構圖。能客觀地顯示角色及其周遭狀況。

圖02 近景構圖。能使畫面帶有衝擊性。亦於角色情感表現等情況時使用。

到底想表達些什麼。

　　所以讓我們來看看深思熟慮後畫出的，效果十足的近景吧 圖05 。梢微改變一下角度，大膽地拉近與女生之間的距離，用正在偷窺般的透視法活用角度下筆。如此一來，不僅能傳達「女性肌膚和胸部的柔嫩」一類資訊，也能使觀眾心頭小鹿亂撞。

　　為了要發揮近景效果，徹底專注在想呈現的物件及想強調／傳達的資訊上，思考出大膽的構圖和角度是很重要的。

圖04 單純剪下而成的構圖，無法看出想傳達些什麼。

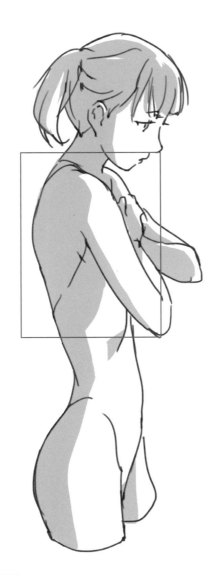

圖03 近景插畫。試著將框起來的部份剪下。

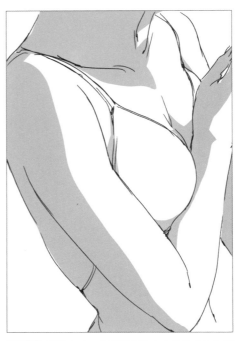

圖05 變換角度，使構圖傳達出女性肌膚和胸部的柔嫩。

Lesson

｛思考大膽的近景所帶來的效果｝

試著以帶著針孔攝影機走到角色附近，用這種一般看不到的近景角度為概念下筆作畫吧。手腳等部位將形成複數座山谷，能產生近景特有的立體感。甚至能夠營造出使人彷彿能夠感受到體溫及氣味的畫面演出。

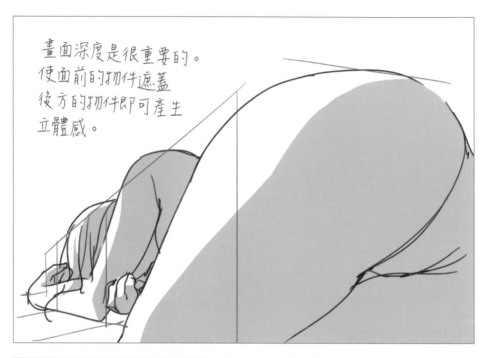

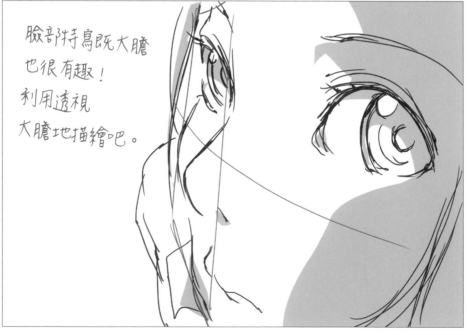

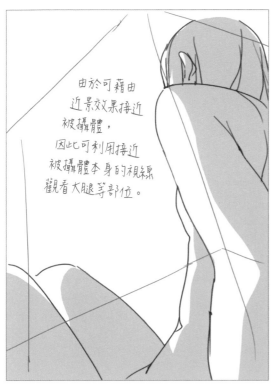

由於可藉由
近景效果接近
被攝體，
因此可利用接近
被攝體本身的視線
觀看大腿等部位。

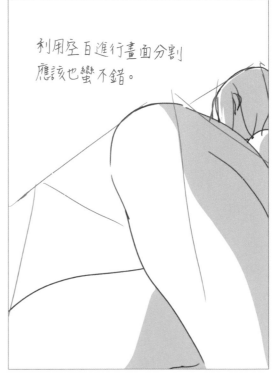

利用空白進行畫面分割
應該也蠻不錯。

Rule
02

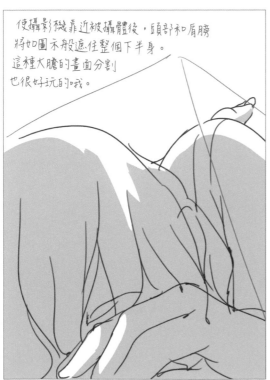

使攝影機靠近被攝體後，頭部和肩膀
將如圖示般遮住整個下半身。
這種大膽的畫面分割
也很好玩的哦。

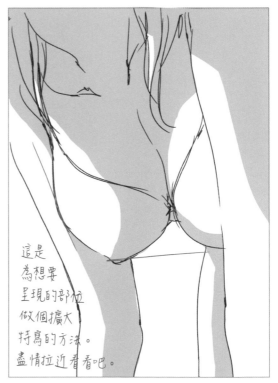

這是
為想要
呈現的部位
做個擴大
持寫的方法。
盡情拉近看看吧。

Lesson

{ 活用角色視線 }

第三者視線雖然容易傳達事物狀況，但活用角色視線作畫能夠更為拓廣表現幅度。以自己的身體做為參考物，試著使用一般只有本人才能看到的角度作畫吧。如此能夠呈現擬似體驗角色視線，具有新鮮感的構圖。

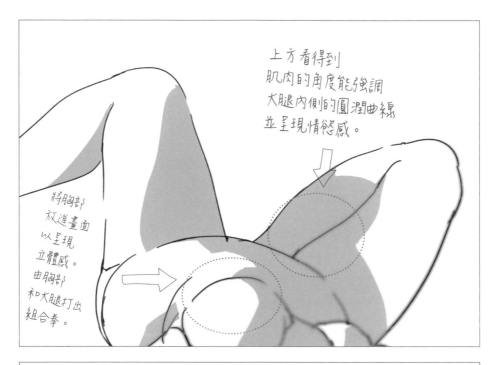

上方看得到
肌肉的角度能強調
大腿內側的圓潤曲線
並呈現情慾感。

將胸部
放進畫面
以呈現
立體感。
由胸部
和大腿打出
組合拳。

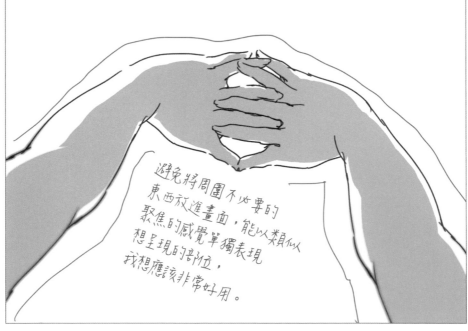

避免將周圍不必要的
東西放進畫面，能以類似
聚焦的感覺單獨表現
想呈現的部位，
我想應該非常好用。

由於這是只有自己才擁有的視線
將頗具魅力的大腿等部位
搭配視線使用
可使肉感倍增！

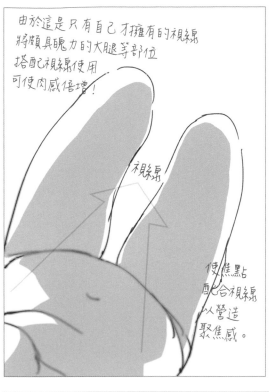

視線點

使焦點
配合視線
以營造
聚焦感。

因為越接近腳尖 會顯得越小
能夠將視線誘導到自己的腳上。
這是讓人自然將視線擺在腳尖的手法。

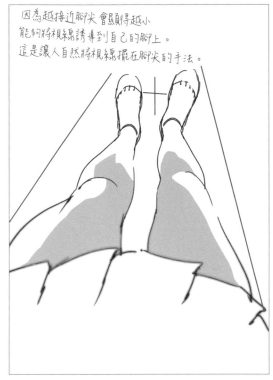

表現出別人看不到的隱藏空間吧。
在視線前方能夠看到大腿。
以手臂和腰部的彎曲在腹部前方
構成一片空間。

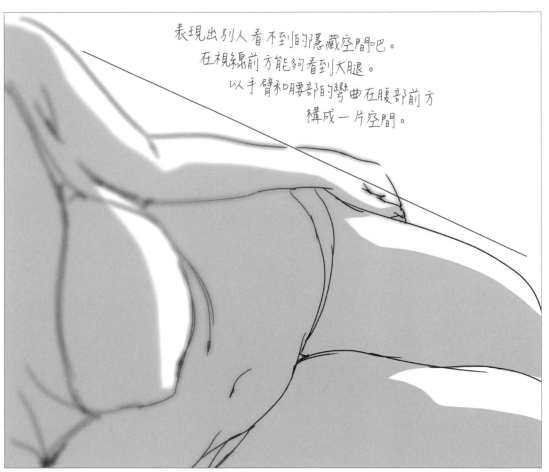

應用 思考「壁咚」

下圖是常見的「壁咚」畫面。然而是否覺
得離角色遠了點，少了些什麼呢？在這種
時候男性應該會抱有優越感，而女性可能
會有壓迫感才對。在此以近景構圖重新編
排，試著表現出這些情感。

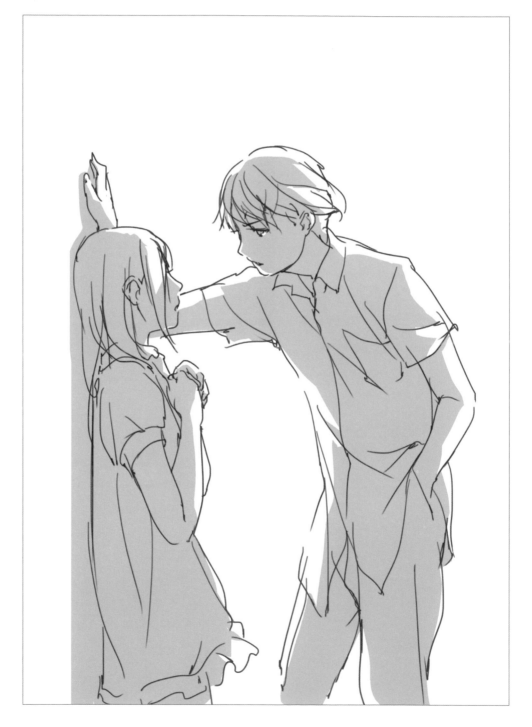

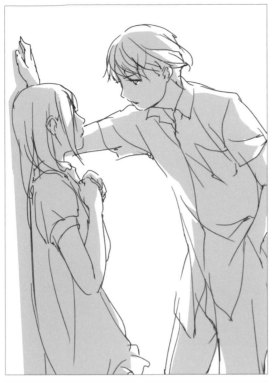

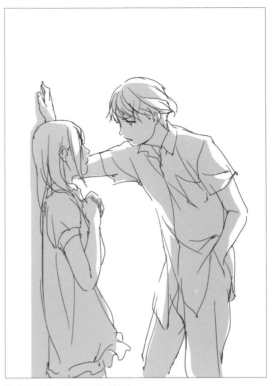

單純裁剪圖片周圍並稍微傾斜，就能呈現如此接近而有壓迫感的畫面。

為方便比較，將原畫並列於此。

男性視線。這是親近女生的瞬間。低頭看著女生並添加陰影以呈現男性的優越感，也使女生看起來怯懦可愛。

女性視線。角度接近現實狀況。逆光提升了壓迫感。

Rule 03
用劇烈動作
描繪出生命感

將動作塑形

在真人影片中無法完全呈現的動作塑形,在動畫及漫畫裡都能表現出來。透過加大動作幅度,誇大效果等作法,能增加有趣感和理解度,以及魄力等因素,可將角色描繪得栩栩如生。

塑形過的動作雖與具有真實感的動作相反,但塑形基本上還是以真實感為基礎,超過極限仍是會使人感受到違和感的。因此請在完全習得基本動作的描繪方式之後,再試著挑戰劇烈動作。

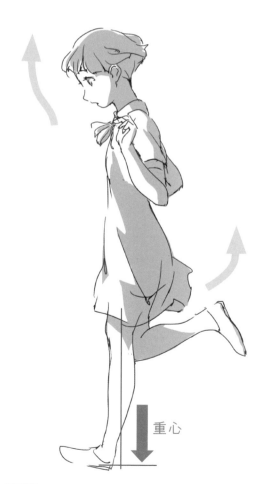

重心

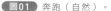 奔跑(自然)。

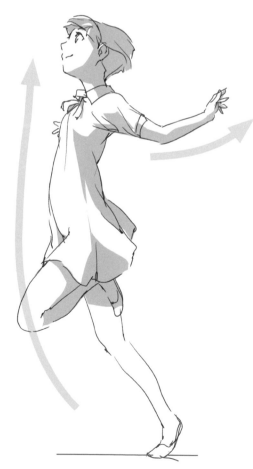

圖02 奔跑(塑形)。

試著將動作誇大

關於動作塑形，透過比對自然動作及塑形過的誇大動作（Over Action）兩者範例，解說動作大小及角度的呈現方式這兩個要點吧。

先讓我們看看奔跑的自然動作 圖01 。雖然例圖為跑步途中腳踩地面的場景，但刻意不使膝蓋彎曲，畫出有點像是正要向前衝的感覺。較小的動作幅度看起來確實比較可愛，畫面卻也因此缺乏衝擊性。

接著看看動作幅度較大，作畫誇大的範例吧 圖02 。例圖雖然處於剛起跑的階段，但手腳的動作活力充沛，全身處於劇烈運動狀態中。和 圖01 不同，看起來非常活潑快樂。

再來請看在角度上下功夫的範例。第一個是自然的跳躍 圖03 。動作很小，角度也很普通。

然後再看看順著弧形軌道線大幅畫出動作，角度也極為講究的範例吧 圖04 。雖然動作有點浮誇，卻構成了衝擊性十足的畫面。

像這樣畫出劇烈動作後，可產生躍動感，並使畫風變得栩栩如生。請試著配合作品類型，使用此類塑形後的動作看看吧。

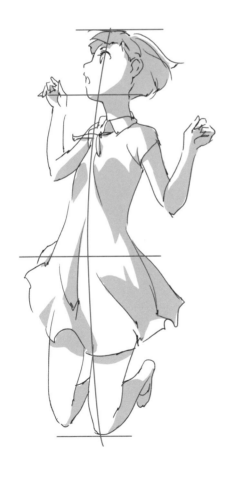

圖03 跳躍（自然）。

圖04 跳躍（塑形）。

Lesson

{ 畫出誇大動作 }

在描繪誇大動作時，使人感受得到動作的魄力是很重要的。因此需要使線條帶有氣勢，並使筆下的身體形狀充滿說服力。在此先畫出沉著自然的動作（before），再試著將動作變得劇烈而誇張（after）。

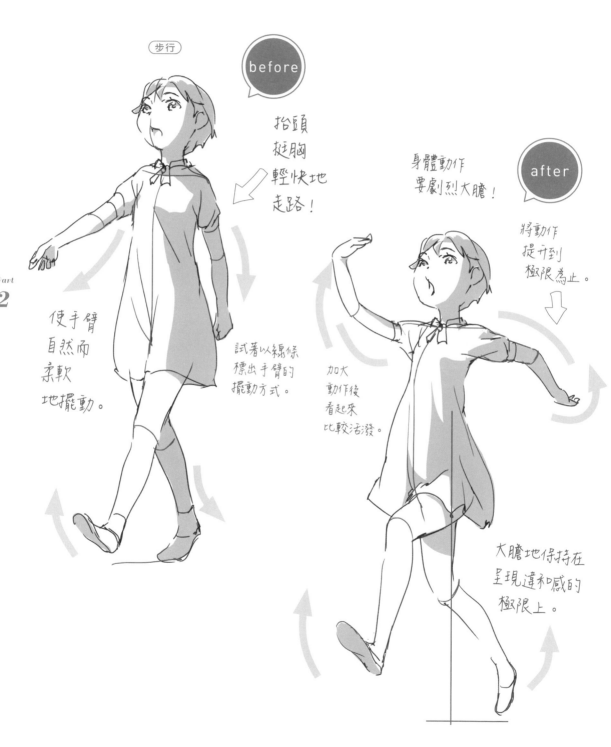

步行

before

抬頭
挺胸
輕快地
走路！

身體動作
要劇烈大膽！

after

將動作
提升到
極限為止。

使手臂
自然而
柔軟
地擺動。

試著以線條
標出手臂的
擺動方式。

加大
動作後
看起來
比較活潑。

大膽地保持在
呈現違和感的
極限上。

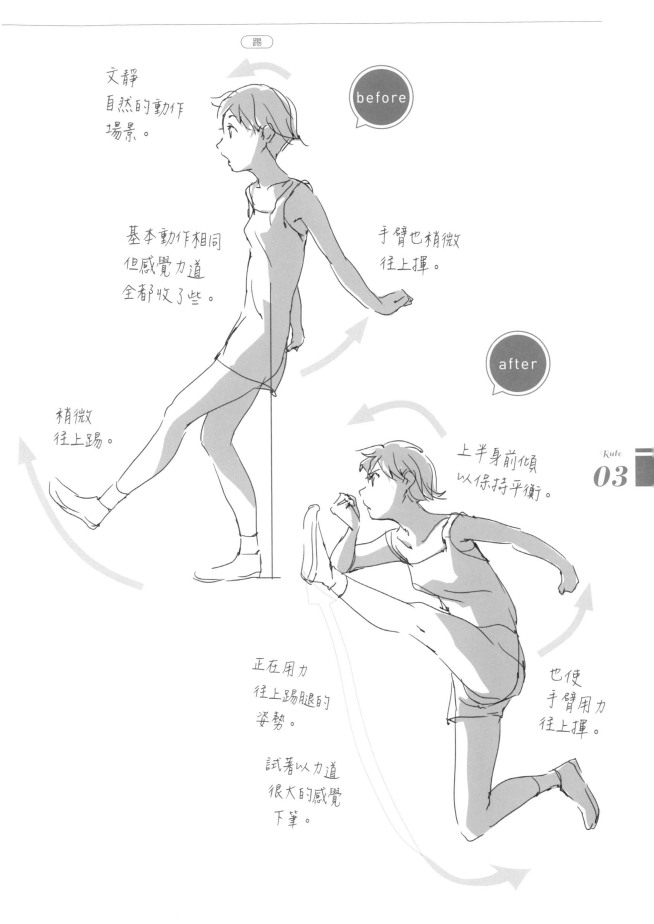

踢

文靜
自然的動作
場景。

before

基本動作相同
但感覺力道
全都收了些。

手臂也稍微
往上揮。

after

稍微
往上踢。

上半身前傾
以保持平衡。

Rule
03

正在用力
往上踢腿的
姿勢。

試著以力道
很大的感覺
下筆。

也使
手臂用力
往上揮。

應用 想像並畫出劇烈動作

上圖為塑形過的奔跑動作。邊思考動作順序，邊想像並畫出身體伸展到極限的姿勢。下圖雖然是現實中難得一見的動作塑形，但在思考過平衡後還是能呈現真實感。在日常生活中試著想像（妄想）各種動作吧。

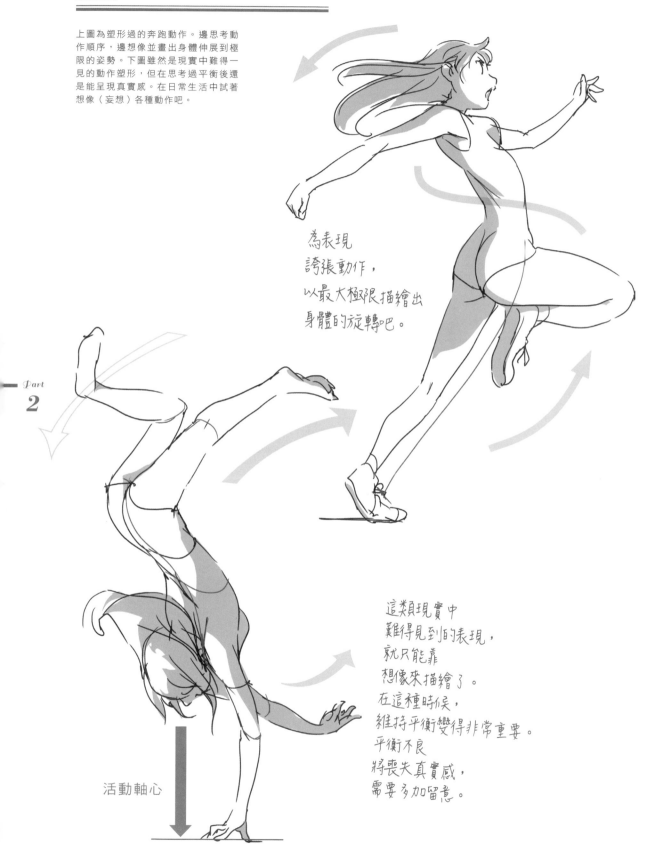

為表現
誇張動作，
以最大極限描繪出
身體的旋轉吧。

這類現實中
難得見到的表現，
就只能靠
想像來描繪了。
在這種時候，
維持平衡變得非常重要。
平衡不良
將喪失真實感，
需要多加留意。

活動軸心

應用 誇大表情

做為應用方式,來看看誇大角色情感而非動作表現的範例吧。試著思考遭受意外打擊,因而失意的模樣。上圖以肩膀使不上力配上快哭出來的臉孔,是常見的失意表情。另一方面,下圖則是將表情塑形化而成的誇大表情。呈現出情感完全外放又有趣味感的表現。

一般表現

透過肩膀匡噹一聲
使不上力的形象,
呈現出全身的
脫力感。

用欸!
不會吧!
這種感覺
使臉孔露出
傷心失意
的表情。

誇大表現

以嚇到失了魂
的感覺描繪
臉部表情。
利用臉部表情
能使情境看起來
大不相同對吧。

為方便表情對比,
使角色擺出
相同姿勢。

Rule

03

Rule **04**
從連續場景中
選擇特定動作描繪

試著畫出動畫裡的動作

當你觀賞動畫時，是否曾經覺得「這動作真是一氣呵成極具魅力呢」呢。熟知動畫畫格中描繪的動作順序，可做為描繪插畫時的參考。

思考動畫裡的動作是怎麼畫出來的，單一圖片看起來會是什麼樣子等，用成為動畫師的心情試著畫出連續場景的圖片吧。在這一系列圖片中選

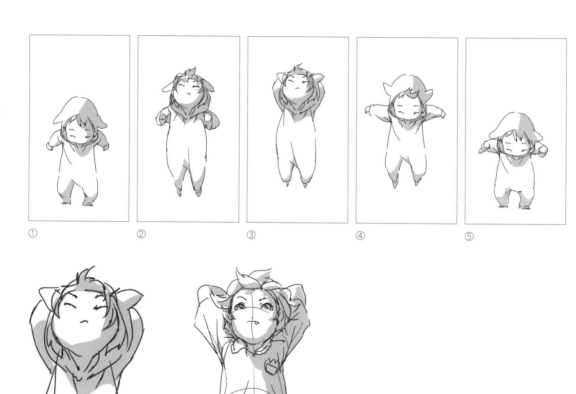

① ② ③ ④ ⑤

圖01 畫出跳躍的動畫後，試著參考③單格畫面畫成了插畫。請嘗試畫出動作瞬間。請將保持衣服及頭髮等部位的自然動態銘記在心。

出一張使用，可完成帶有動作而有趣的插畫作品 **圖01** 。

試著參考照片及影片下筆

對初學者來說，突然說要畫連續動作應該頗有難度。因此，可先透過臨摹連拍照片及影片等方式試著進行動作繪畫練習。

在此先使用跳躍時的照片。跳躍是種先將手臂往前伸直，並於蹲下的同時像鐘擺般往後揮動，蓄力後隨著跳躍一口氣將手臂朝上方舉起以解放力道的動作。筆者為人物畫上了外輪廓線，請各位做為參考 **圖02** 。

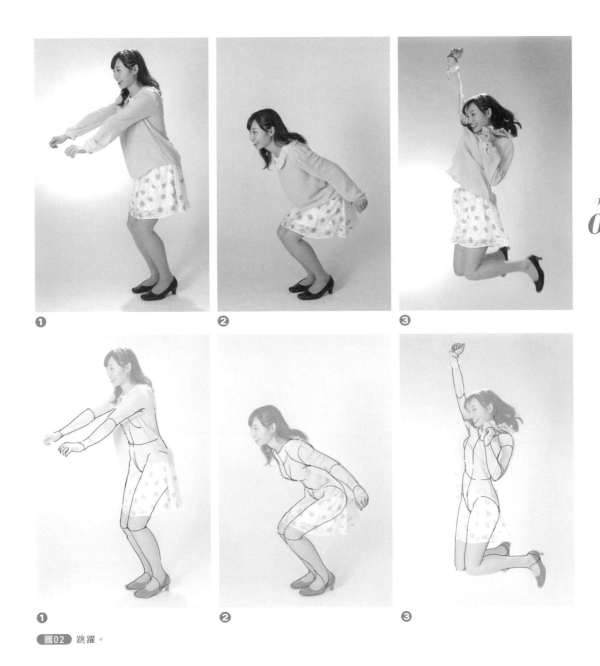

❶ ❷ ❸

❶ ❷ ❸

圖02 跳躍。

Lesson

｛以動畫風格修改臨摹作品｝

臨摹照片及實際影片再畫出線稿的方法，是動畫和漫畫使用的重要技法之一。由於隨著線條描出身體形狀能得到許多啟發，請務必練習看看。在此將臨摹作品修整過後，以動畫風格重新畫出。

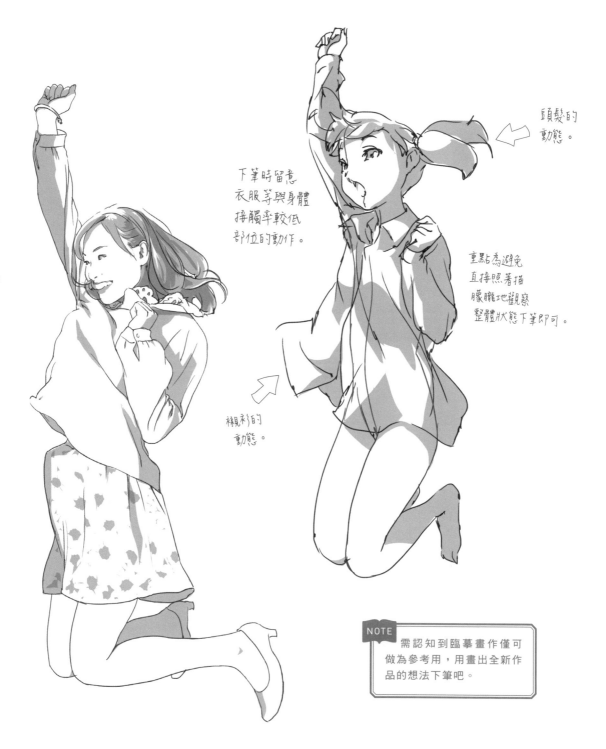

頭髮的動態。

下筆時留意衣服等與身體接觸率較低部位的動作。

重點為避免直接照著描朦朧地觀察整體狀態下筆即可。

襯衫的動態。

NOTE
需認知到臨摹畫作僅可做為參考用，用畫出全新作品的想法下筆吧。

參考照片畫出插畫

這次不進行臨摹，試著直接從照片畫出插畫。雖然只是試著取下高處物品的場景，但舉起右手容易使得全身都往右上方偏移，請在思考平衡後畫出身體部份的扭曲感。

❶

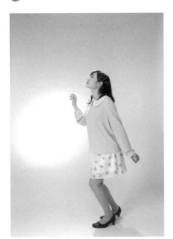

❷

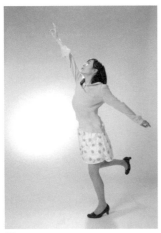

❸

NOTE
觀察照片時，請注意身體的扭曲和保持平衡的方式。

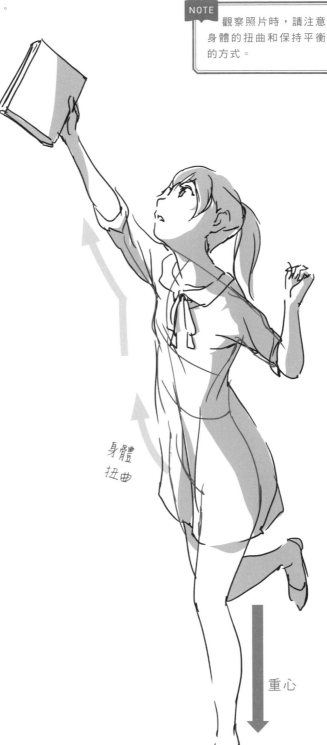

身體
扭曲

重心

Rule
04

應用 參考照片畫出轉身過程

在此使用了轉身過程的照片。觀察照片後，可以發現拍攝①和
②之間動作的照片似乎少了一張。因此試著自行畫出缺少的動
作過程。將動作流程記憶在腦海中，思考一下身體及臉孔會呈
現出什麼角度、形狀吧。

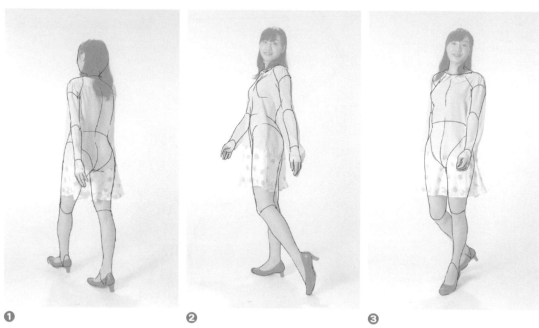

❶　　　　　　　　　❷　　　　　　　　　❸

轉身，會先使頭部轉往要轉過去的方向後，再換肩膀、腰部依序旋轉。為了把握外觀，需先在照片上面畫出身體的外輪廓
線。

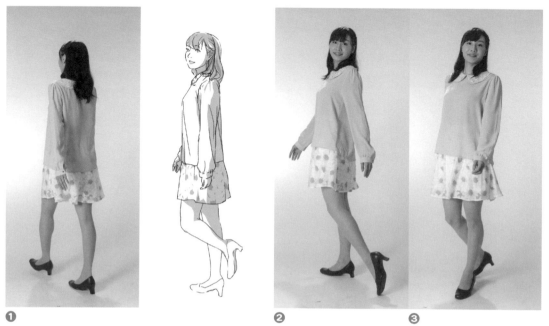

❶　　　　　　　　　❷　　　　　　　　　❸

計算頭部位置、身體走勢和動作的自然軌道後，自行畫出①和②間的畫面。將它們並排後，應該能看出動作順序自然地連接
了起來。

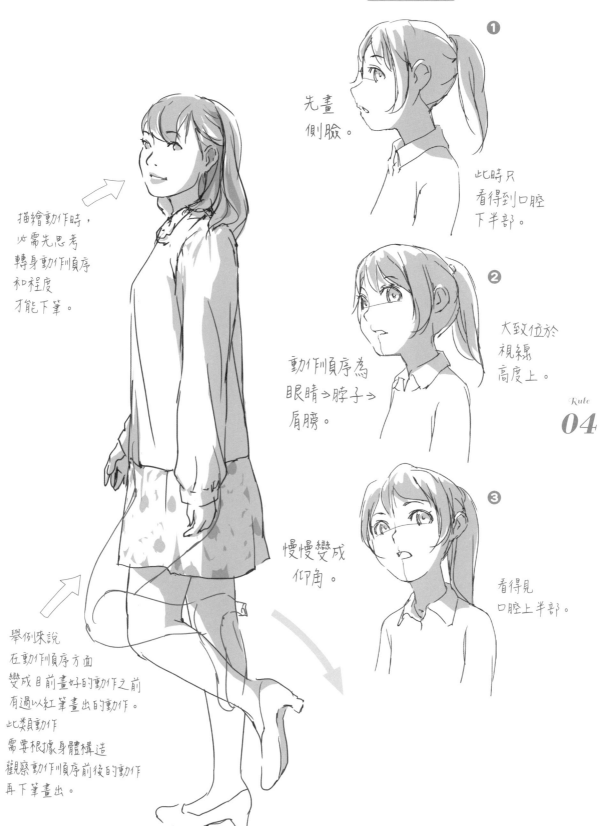

❶

先畫
側臉。

此時尺
看得到口腔
下半部。

描繪動作時，
必需先思考
轉身動作順序
和程度
才能下筆。

❷

大致位於
視線
高度上。

動作順序為
眼睛⇒脖子⇒
肩膀。

Rule
04

❸

慢慢變成
仰角。

看得見
口腔上半部。

舉例來說
在動作順序方面
變成目前畫好的動作之前
有過以紅筆畫出的動作。
此類動作
需要根據身體構造
觀察動作順序前後的動作
再下筆畫出。

Lesson

{ 描繪連續動作 }

在動畫中雖然得畫出無數張畫格，但其中仍有大量具有魅力的畫格存在。試著從連續場景中，挑出帶有動感而帥氣的姿勢進行描繪。範例從右頁起，依①～⑤構成一系列連續動作。

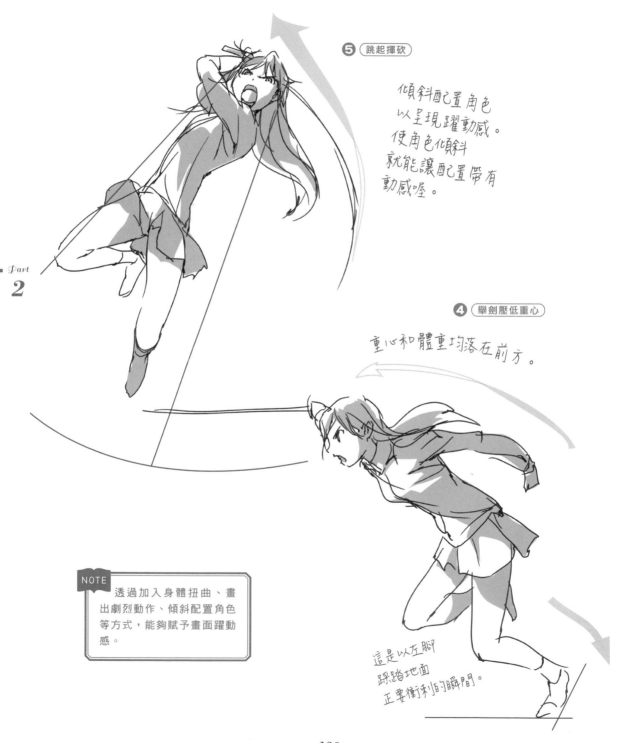

⑤ 跳起揮砍

傾斜配置角色
以呈現躍動感。
使角色傾斜
就能讓配置帶有
動感喔。

④ 舉劍壓低重心

重心和體重均落在前方。

NOTE 透過加入身體扭曲、畫出劇烈動作、傾斜配置角色等方式，能夠賦予畫面躍動感。

這是以左腳
踩踏地面
正要衝刺的瞬間。

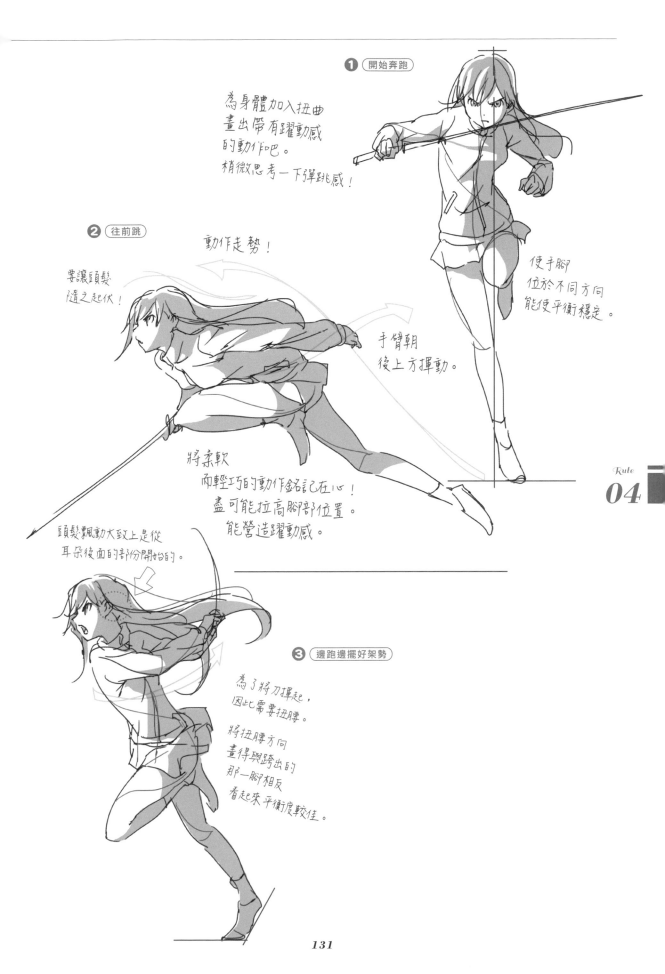

❶ 開始奔跑

為身體加入扭曲
畫出帶有躍動感
的動作吧。
稍微思考一下彈跳感！

使手腳
位於不同方向
能使平衡穩定。

❷ 往前跳

動作走勢！

要讓頭髮
隨之起伏！

手臂朝
後上方揮動。

將柔軟
而輕巧的動作銘記在心！
盡可能拉高腳部位置。
能營造躍動感。

頭髮飄動大致上是從
耳朵後面的部份開始的。

❸ 邊跑邊擺好架勢

為了將刀揮起，
因此需要扭腰。

將扭腰方向
畫得與跨出的
那一腳相反
看起來平衡度較佳。

Rule
04

Rule **05**
以物理表現
描繪出動作順序

動畫的物理表現

俗稱的物理現象，從速度、重量、引力等基本要素開始，到雨、風、光等狀況為止，容納範圍極為廣泛。在動畫及圖片中可透過超自然／非現實方式描繪出這些現象，像是人在天上飛，或舉起極為沉重的東西等表現都是辦得到的。

話雖如此，此類表現塑型時若未參考現實動作，將使表現缺乏真實性而沒有說服力。一開始，確實地學習基本物理表現是很重要的課題。

注意物理表現的順序

描繪物理表現時，必須理解「動作一定都有順序」這點。然後根據挑選順序的哪個部份進行描繪這點，又會使表現重心往後方移動。

在此以抬起重物的動作為例進行思考。搬起重物的動作大致上可分為下列三個階段。

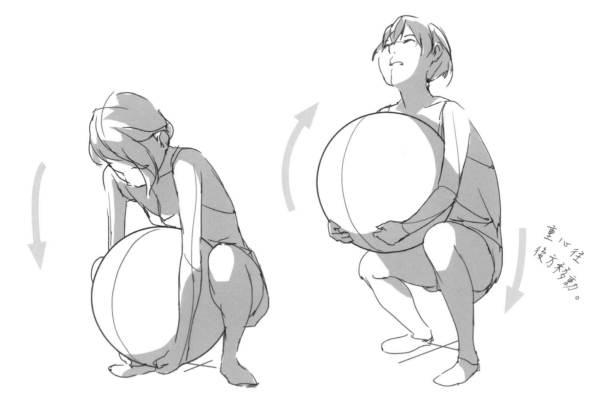

重心往後方移動。

圖01 蹲下抱起物件的動作。　　　　　　　**圖02** 使重心穩定的動作。

①蹲下抱起物件的動作

第一個動作是身體前傾蹲下，試著抱起物件 `圖01` 。

②使重心穩定的動作

抱起物件後使重心往後方移動，穩定物件和身體的位置 `圖02` 。

③抬起並抱住物件的動作

抬起物件後使重心往後方移動，穩定物件和身體的位置 `圖03` 。

抬起重物的動作由上述順序構成。思考適合用來做為描繪情景的①～③動作其中之一，決定基本姿勢後結合天馬行空的想像，以增廣表現幅度 `圖04` 。

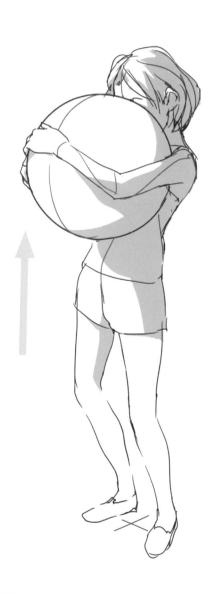

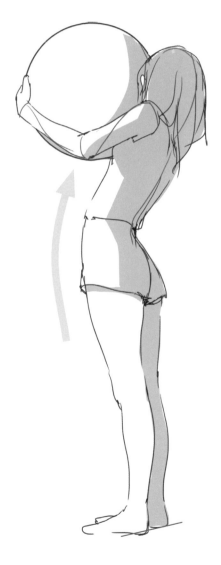

`圖03` 抬起並抱住物件的動作。

`圖04` 確定基本表現後，可試著思考其他表現方式。像這樣換個角度看，相同動作也能畫出不一樣的表現。

Lesson

{ 思考彈跳畫法 }

這是將在類似巨大彈力墊的物品上彈跳的樣子進行塑型的畫面表現。彈力墊受到角色的重量擠壓後，累積了反作用力。思考並畫出被這股力量彈飛的角色的彈跳感及身體受到的衝擊吧。

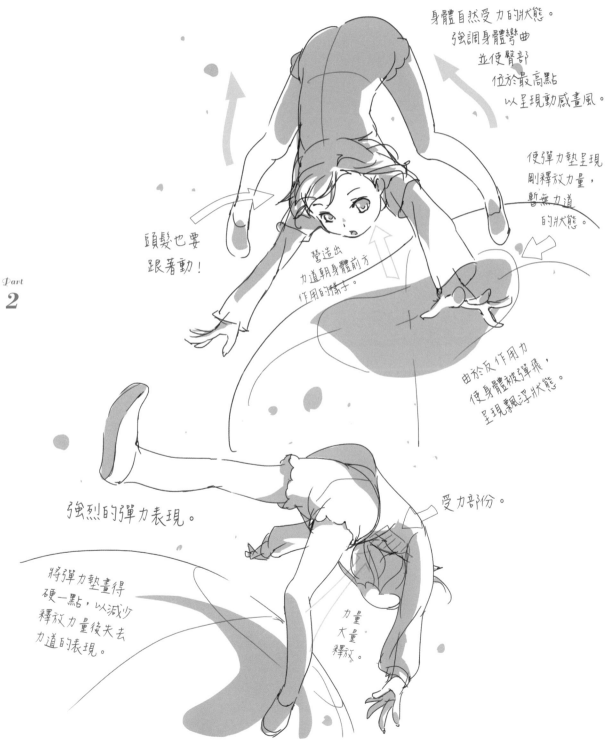

身體自然受力的狀態。
強調身體彎曲
並使臀部
位於最高點
以呈現動感畫風。

使彈力墊呈現
剛釋放力量，
暫無力道
的狀態。

頭髮也要
跟著動！

營造出
力道朝身體前方
作用的樣子。

由於反作用力
使身體被彈飛，
呈現飄浮狀態。

強烈的彈力表現。

受力部份。

將彈力墊畫得
硬一點，以減少
釋放力量後失去
力道的表現。

力量大量釋放。

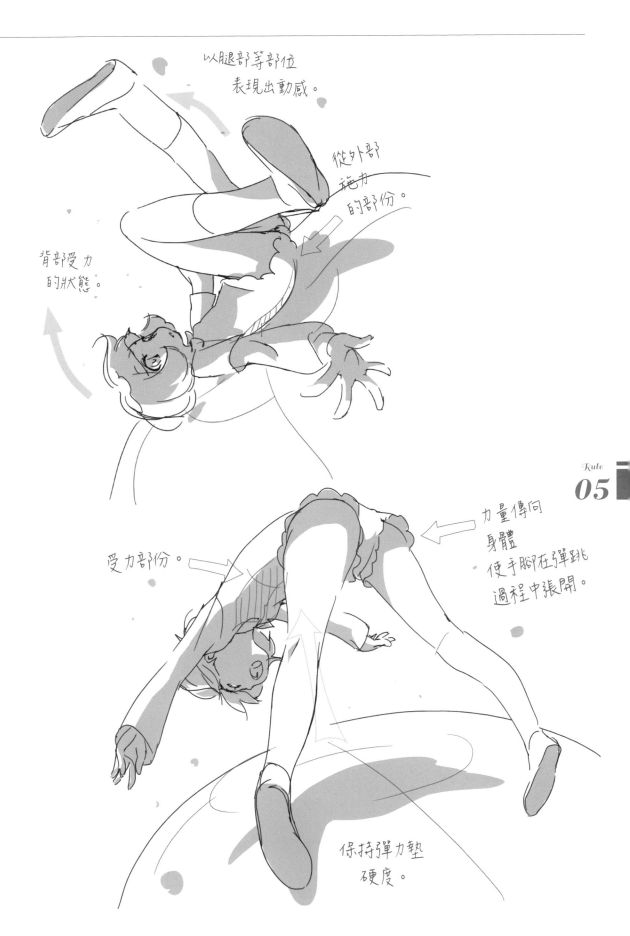

以腿部等部位
表現出動感。

從外部
施力
的部份。

背部受力
的狀態。

力量傳向
身體
使手腳在彈跳
過程中張開。

受力部份。

保持彈力墊
硬度。

Lesson

﹛拉扯重物的方式﹜

　　雖然在地球上會因為重力作用而感受到重量，但相同的重量擁有多種表現方式。在此讓我們看看兩種拉扯重物動作的不同處吧。

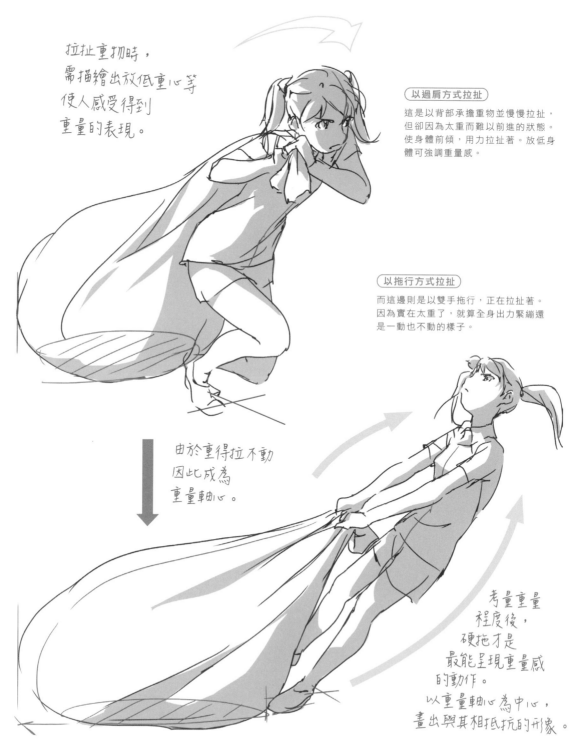

拉扯重物時，
需描繪出放低重心等
使人感受得到
重量的表現。

以過肩方式拉扯

這是以背部承擔重物並慢慢拉扯，
但卻因為太重而難以前進的狀態。
使身體前傾，用力拉扯著。放低身
體可強調重量感。

以拖行方式拉扯

而這邊則是以雙手拖行，正在拉扯著。
因為實在太重了，就算全身出力緊繃還
是一動也不動的樣子。

由於重得拉不動
因此成為
重量軸心。

考量重量
程度後，
硬拖才是
最能呈現重量感
的動作。
以重量軸心為中心，
畫出與其相抵抗的形象。

Lesson

{ 鞦韆的乘坐方式 }

描繪盪鞦韆時，需以繩索連接點為軸心，表現出前後擺動的搖晃動作。訣竅在於如何表現擺盪鞦韆的動作上頭。一起試著思考要怎麼樣才能畫出簡單直白的擺盪動作吧。

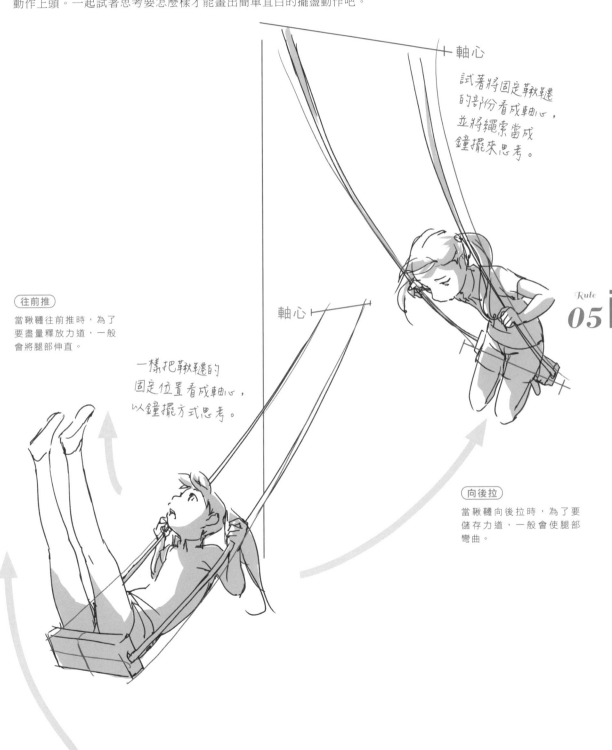

軸心

試著將固定鞦韆的部份看成軸心，並將繩索當成鐘擺來思考。

往前推

當鞦韆往前推時，為了要盡量釋放力道，一般會將腿部伸直。

軸心

一樣把鞦韆的固定位置看成軸心，以鐘擺方式思考。

Rule
05

向後拉

當鞦韆向後拉時，為了要儲存力道，一般會使腿部彎曲。

137

應用 ▶ 思考水柱

一起思考看看跳入水中時濺起的水柱畫法吧。隨著身體與水面的接觸面大小不同，水面上的水柱大小及水中狀況也會有所差距。需確實畫出不同之處。

垂直落下

像衝進水中般從頭部垂直入水時，身體與水面的接觸面是比較小的。水柱較小，對水面的傷害力也不大，因此對周圍造成的影響很小。但潛水深度會隨之增大很多。

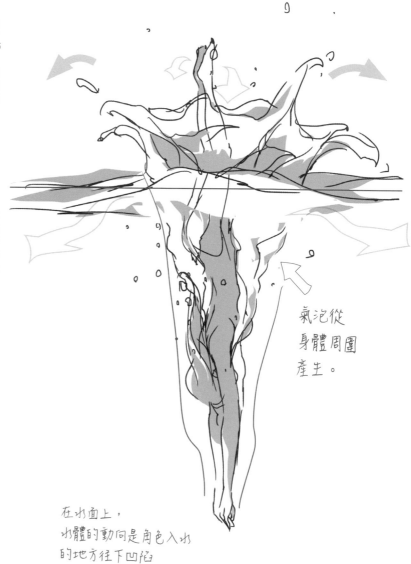

氣泡從
身體周圍
產生。

水平落下

以水平落下，用大面積入水時雖會產生很高的水柱，不過潛水深度也會隨之變小。

在水面上，
水體的動向是角色入水
的地方往下凹陷
周圍高高隆起
並向外飛濺。

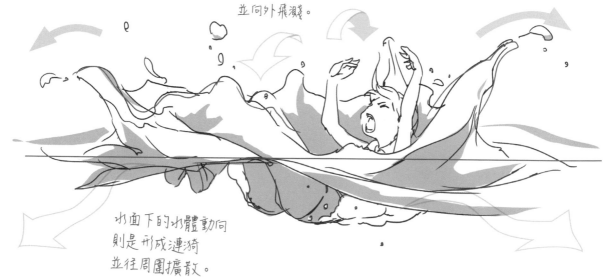

水面下的水體動向
則是形成漩渦
並往周圍擴散。

應用 ▶ 思考風

試著描繪風吧。風也分成微風、強風、暴風甚至龍捲風之類怪物等級的風等,有許多種類。在此試著畫出暴風和龍捲風看看。

試著畫出了在暴風中被往後吹卻仍努力前進的樣子。如果無法好好表現風向,就無法營造魄力。請在思考風向之後下筆。

龍捲風

這是龍捲風旋轉時的狀況。可在描繪風的旋轉方式等情境時做為參考。另外也畫出了角色被旋轉著帶上天空時的狀況。請試著表現出朝畫面中央旋轉上天的氣體螺旋吧。

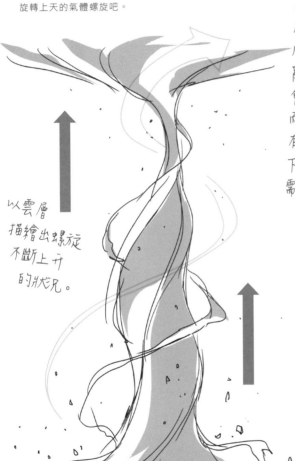

以雲層描繪出螺旋不斷上升的狀況。

請在思考風向之後下筆。風向畫得亂七八糟會缺乏統一感而看不出風到底有沒有在吹,下筆時需要注意這點。

Rule **05**

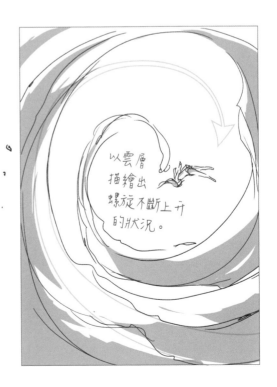

以雲層描繪出螺旋不斷上升的狀況。

Rule 06

作畫時
刻意破壞透視

破壞透視的表現方式

在動畫之類的影片表現上，常常為了要增添魄力及張力，或是明確呈現主角、副角之間的立場而破壞透視，或使用與平常不同的透視法。將此類透視思考的方式應用在插畫上，能畫出更具衝擊性且更有效果的作品。

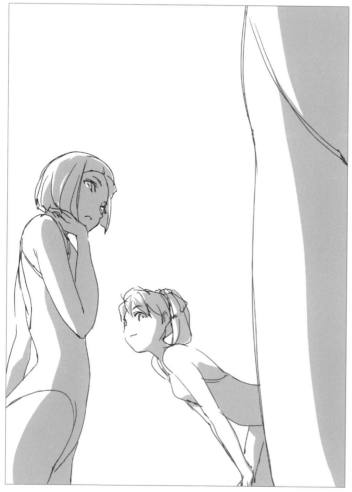

圖01 照平常的透視下筆，面前的女孩子是只看得到大腿的。

以仰角破壞透視

在此舉個例子，對較能展示畫面中各角色的透視表現進行說明。

在面前依序排列三位女生，並想用仰角進行作畫，但照平常的透視下筆後會是這種感覺 <u>圖01</u>。在這角度下，最前面的女生視線高度大約位於膝蓋下方，差不多只看得見大腿。這雖然是很真實的呈現方式，但作品卻會變得缺少衝擊性。

有鑑於此，為了使畫面能夠容納面前女生的胸部，在作畫時稍微破壞一下透視 <u>圖02</u>。另外兩位女生雖無變動，但構圖看起來更有感覺了。整體構圖說明如下。

①因為想將面前女生的下乳擺進畫面中，因此將站立位置設定得比地面略低，以腰部左右的視線高度下筆描繪。

②中間位置的女生，以最能看出女性身體外觀的角度做為設定。

③由於位在畫面中央的女生是主角，所以使視線往中央帶。此外，使靠前的兩位女生營造出類似相框邊框的包圍效果，以使視線往中央的女生身上集中。

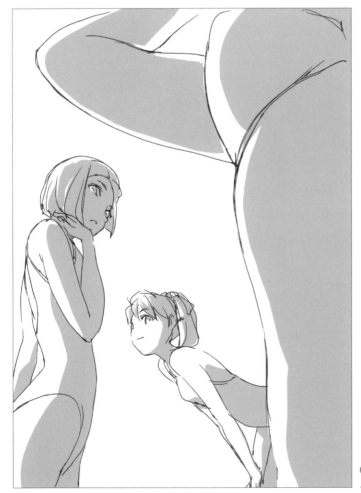

<u>圖02</u> 稍微破壞透視，使面前的女生露出上半身。

以俯角破壞透視

再看一個例子吧。這是以俯角看向三位角色時的配置。以一般透視作畫時，後方的角色會被遮住 圖03 。

有鑑於此，將地面當成半圓形思考看看 圖04 。應該看得出使畫面帶有深度的同時，各角色也能在不被遮住的情況下進行配置。詳細說明如下。

①做為主角的女生。將她配置在畫面左右的中心的最前方位置，使她看起來能最顯眼。使其他兩位角色以扇形擴散開以呈現深度感。

②俯角高度比①那位女生更平緩一些，使視線高度類似於眼睛高度，以中和帶有角度的地面的違和感。

③位於最後方的女生，則是將視線高度設定成眼睛高度以完全顯露她的身影，並在思考過能營造深度的位置後進行配給。

改用此種描繪方式後，能清楚呈現所有角色，並完成帶有深度感的作品。

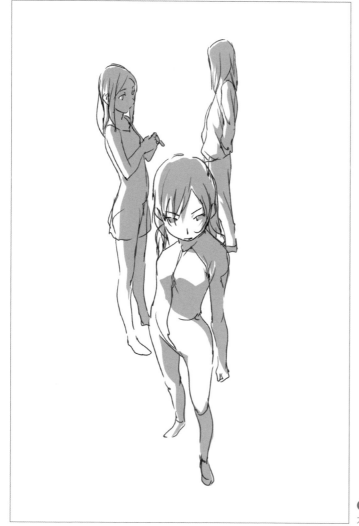

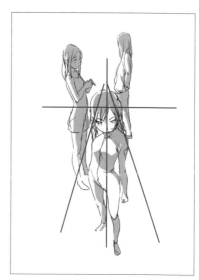

圖03 在一般透視時，後方的兩個人看不太清楚。

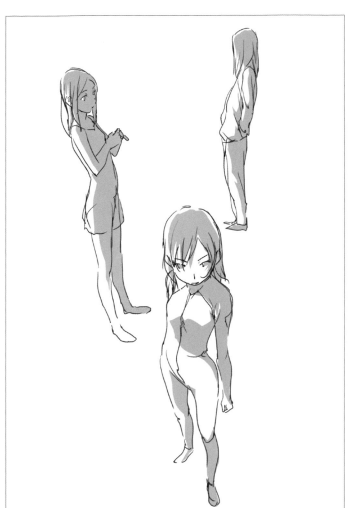

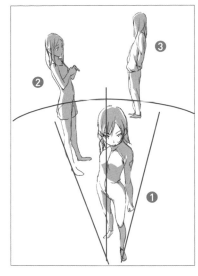

圖04 調整透視以使各角色都清晰可見。

Column 給有志成為動畫師的朋友們

別用電繪，請用筆繪進行繪畫練習。畢竟動畫師這份工作是用鉛筆畫圖的工作，因此鉛筆的線條表現更為重要。在練習時，和完成「整頓」、「上色」的手稿相比，更該留下許多塗鴉草稿。畢竟初審時需要提交草稿，而且當評審分析畫力時，會將塗鴉（草稿）看得很重要。整頓過的作品，可能會使那個人的優點消失。「線條生命力的柔軟度」、「線條的動作、自然度」等，會隨著整頓而降低。評審觀察的是「立體物件的描寫方式」、「鮮活的角色表現」、「線條運用」等。從開始打草稿到完稿為止，一切流程都是很重要的。

當然，也需要進行到整頓步驟的作品，但只要觀察線條，一眼就能看出這個人的畫力到什麼程度，也能看出其習慣。為了讓人體會「你的自我風格」、「優點」，請盡可能多多塗鴉吧。評審要求的並不是完美的作品，而是以在工作現場邊作業邊學習為前提。請先自由自在地畫畫，珍視你的個人風格，朝著夢想努力加油吧。

Lesson

{ 破壞透視以營造立體感 }

　　當一般透視因場景過於直白而造成缺乏魄力等情況時，可試著刻意破壞透視看看。在此將在一般透視下變得扁平的範例（before），加上角度營造立體感後，變更為擁有類似的透視線的範例（after）。這是種和仔細畫出透視線相比，更為重視外觀臨場感的描繪方式。它雖然是種特殊技法，但還是請各位挑戰看看。

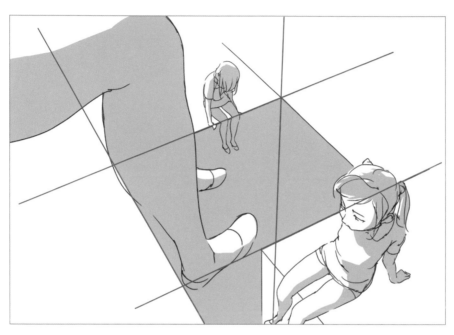

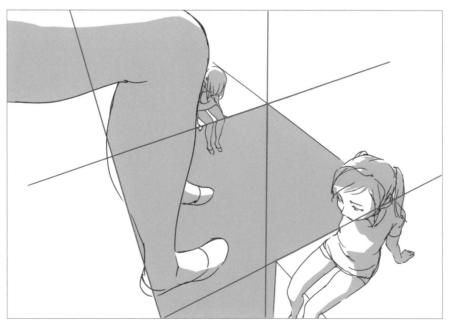

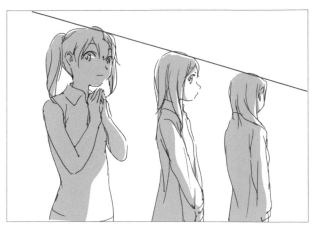

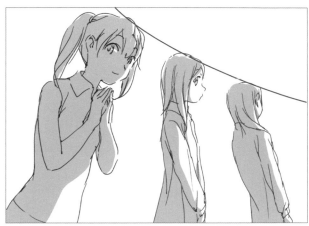

Rule
06

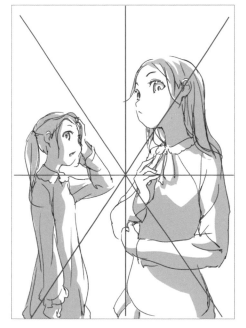
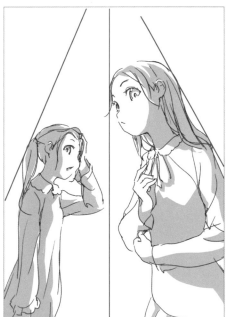

應用 作畫時刻意無視透視

在決定構圖及配置後加入透視，這類流程雖然是基本方式，卻可能引起欠缺衝擊性、過於呆板
等危險。繪畫是為了呈現理論無法說明的魅力和魄力而誕生的。偶爾也該無視透視，完全依照
自己設想的構圖下筆看看。哪怕透視完全崩壞，只要具有魅力，繪畫的評價絕對不會變差。

決定地面後，
不必在意透視
適當地下筆畫看看吧。

將女性配置在
自己想擺的位置上
能離理想的作品更進一步。

不考慮透視，
以三角形的
安定感
思考作畫。

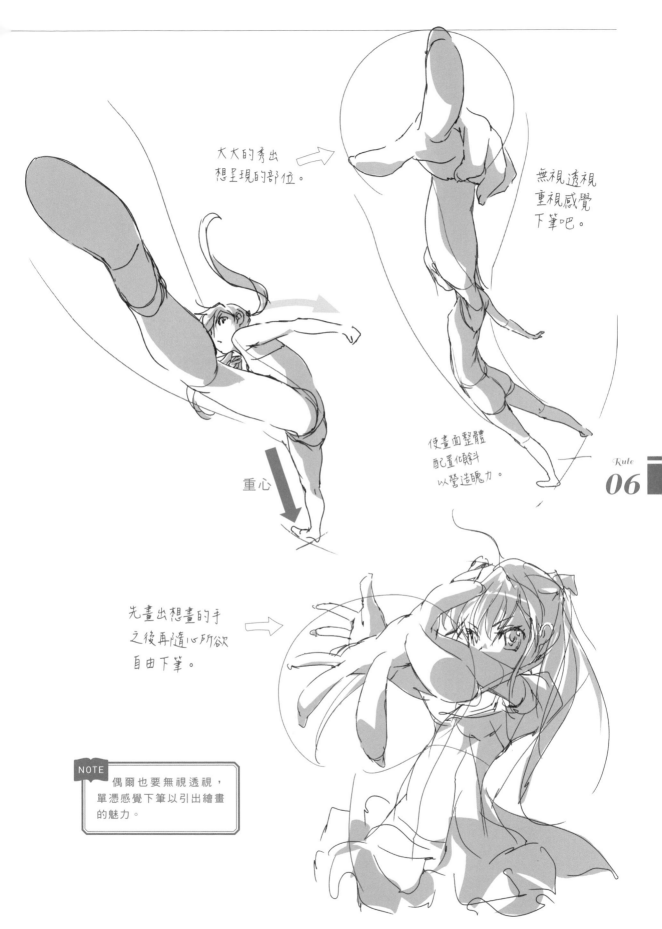

大大的秀出
想呈現的部位。

無視透視
重視感覺
下筆吧。

使畫面整體
配置化傾斜
以營造魄力。

重心

Rule
06

先畫出想畫的手
之後再隨心所欲
自由下筆。

NOTE
　偶爾也要無視透視，
單憑感覺下筆以引出繪畫
的魅力。

Rule 07
以廣角鏡效果
呈現魄力

廣角鏡的效果

　　正如Part 1的Rule 13說明，為了使畫面呈現深度感，思考透視後再下筆是很重要的。然而一般透視只能顧及深度線條，在畫面上可能缺乏魄力。

　　這種時候，在動畫及插畫中會利用類似廣角鏡

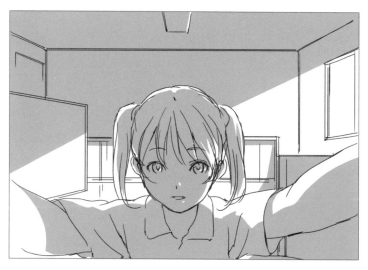

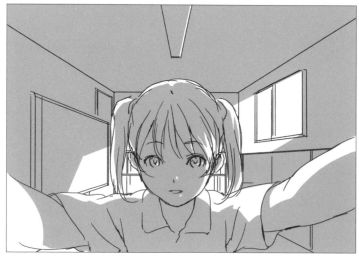

圖01　上圖為一般鏡頭的畫面形象，下圖為廣角鏡頭的畫面形象。以廣角鏡頭進行攝影時，可拍出視野更廣，更具深度的照片。

的效果，使畫面的透視良好而具有魄力。

　　相機鏡頭擁有越偏廣角時，視野越廣並更能強調透視的特徵。由於能同時表現寬廣度和深度，能使畫面產生魄力 **圖01** 。

利用放射狀透視

　　廣角鏡的另一個特徵，是成像會順著畫面外側彎曲。從畫面扭曲方面思考可能會有扣分的印象，但在此要介紹一個應用此種現象，提升圖畫等級的方法。

　　具體來說，是將畫面中央看成球狀物，思考放射狀透視並搭配角色描繪的方法。要訣為利用球體弧度，將仰角和俯角同時畫進單一畫作中。這樣做之後，可完成強調深度並具有魄力的構圖 **圖02** 。

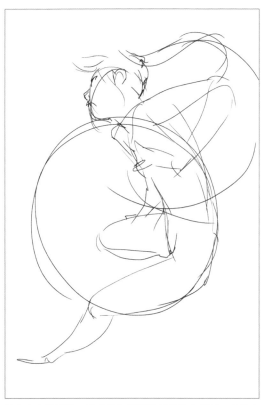

①在中心畫圓形。考慮彎曲後順著圓形畫出草稿。此時上半部以仰角，下半部以俯角角度畫出。

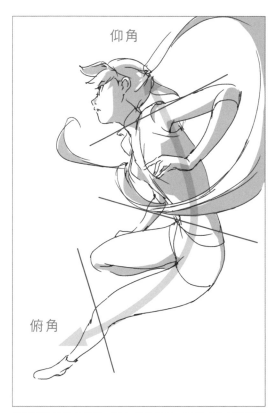

②根據草稿畫出線稿。正如紅線標示，可看出放射狀透視的功效。由於同時畫出了仰角和俯角，因此構圖相當具有魄力。

圖02 放射狀透視的描繪方式。

Lesson

{ 想像球體後下筆 }

與上一頁相同，想像球體後試著下筆看看吧。描繪接觸地面的作品時，仔細思考過地面的位置後再作畫是很重要的。

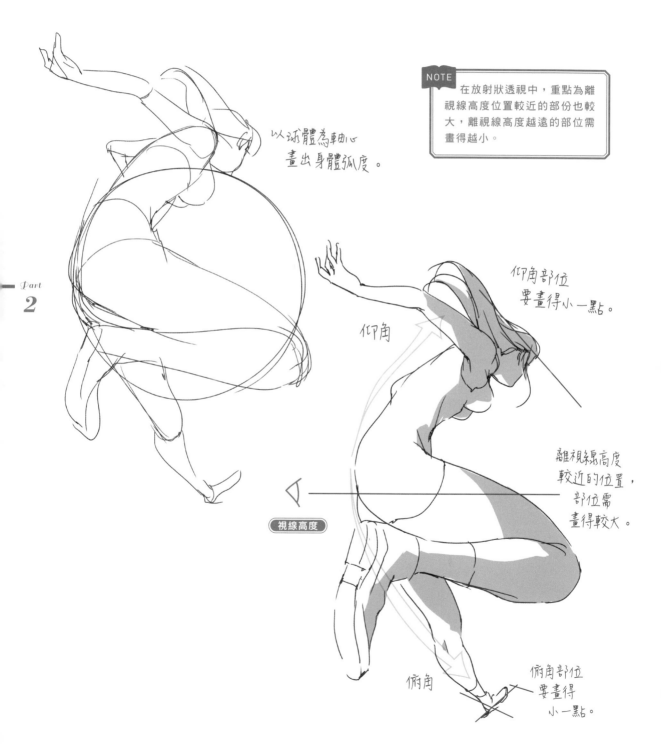

以球體為軸心
畫出身體弧度。

NOTE

在放射狀透視中，重點為離視線高度位置較近的部份也較大，離視線高度越遠的部位需畫得越小。

仰角部位
要畫得小一點。

仰角

離視線高度
較近的位置，
部位需
畫得較大。

視線高度

俯角

俯角部位
要畫得
小一點。

150

｛將視線高度設於球體外並下筆｝

這是視線高度不在球體內的範例。由於視線高度位在比球體更高的位置上，因此沒有仰角部份，整體呈現俯角狀況。此種角度只需畫出由俯角帶來的深度，能畫出透視更加顯眼的構圖。

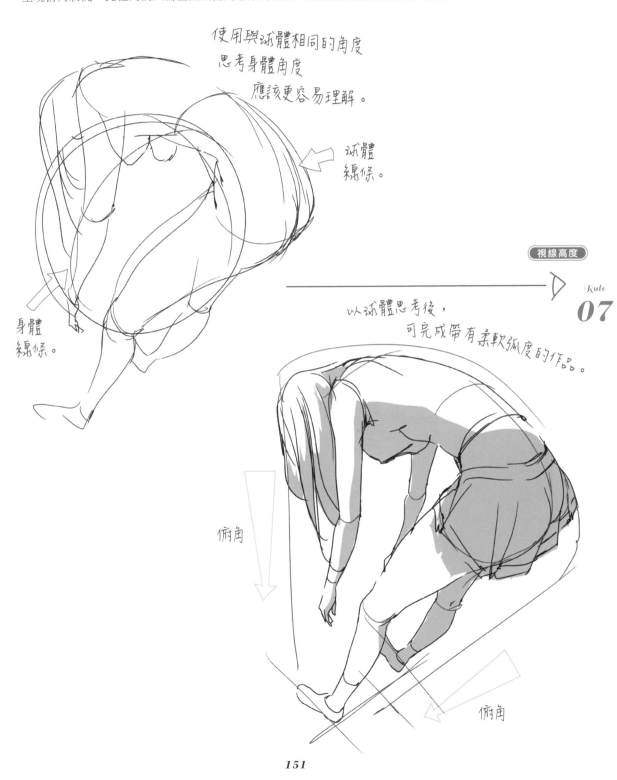

使用與球體相同的角度
思考身體角度
應該更容易理解。

球體
線條。

身體
線條。

視線高度

以球體思考後，
可完成帶有柔軟弧度的作品。

俯角

俯角

Rule
07

應用 利用球體畫出衝擊表現

試著利用球體畫出受到衝擊波等外部力量的表現吧。以廣角特有的彎曲深度，讓肉眼無法看見的力量與球體代換進行表現。將背部順著球體邊緣配置，可營造出受到衝擊的形象。注意身體外形和走勢，描繪出力量的波動吧。

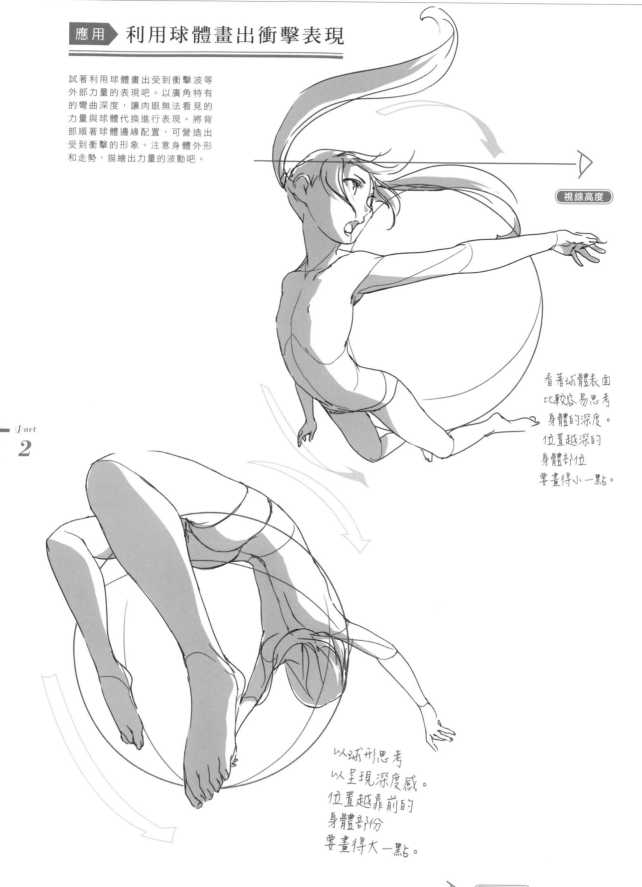

視線高度

看著球體表面比較容易思考身體的深度。位置越深的身體部位要畫得小一點。

以球形思考以呈現深度感。位置越靠前的身體部份要畫得大一點。

視線高度

將角色放進球體中描繪，可呈現魚眼鏡頭的效果。所謂魚眼鏡頭，是指廣角度數更強的超廣角鏡頭。一般超廣角鏡頭會透過變形補正使影像接近自然外形，將魚眼鏡頭看成是未進行此類補正的鏡頭就可以了。

雖然從俯角進行繪製時，透視基準為將角色放進立方體中描繪，但在此用球體取代立方體來畫看看。配合球體線條描繪角色的深度感，可使用超廣角視野的概念進行繪製。

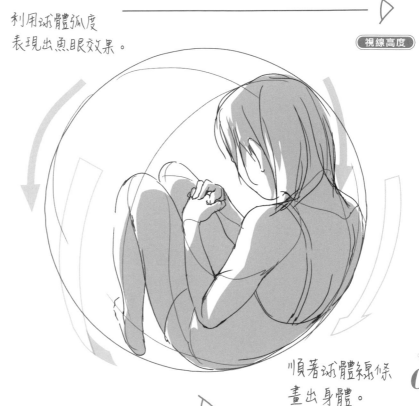

利用球體弧度
表現出魚眼效果。

視線高度

順著球體線條
畫出身體。

Rule
07

複數角色也一樣
可以利用此效果。

視線高度

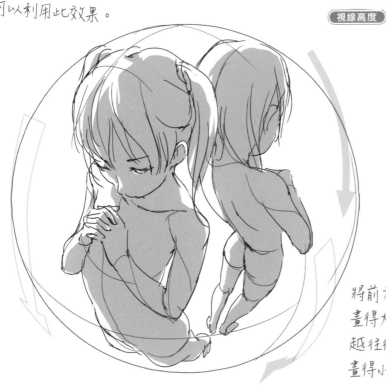

將前方
畫得大一點
越往後需隨之
畫得小一點。

<div align="center">

Rule **08**

將喜怒哀樂
塑形表現

</div>

表情塑形

　描繪角色時，臉部表情是最基本而重要的要素之一。在動畫及漫畫中，常使用塑形過的喜怒哀樂等表現。透過誇大呈現角色情感，可使觀眾容易體會，同時也增加了趣味感。在插畫中也一樣，利用此類塑形表現能畫出栩栩如生，別具特色的作品。在此從基本表情開始，到誇大表情為止，依序介紹動畫風格的喜怒哀樂表現方法。

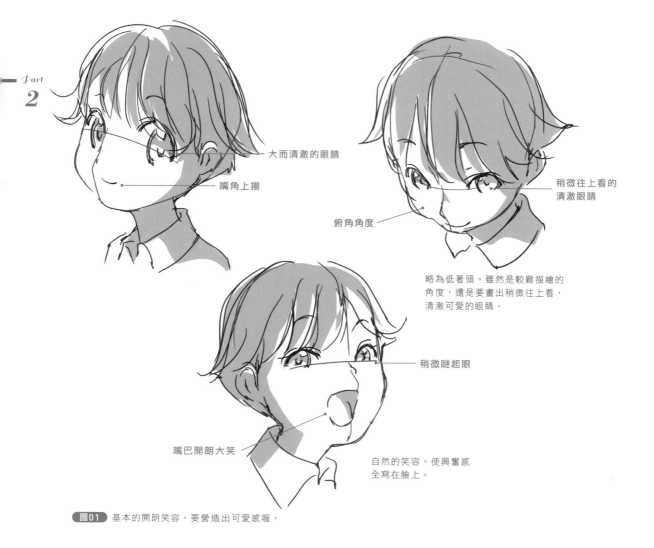

大而清澈的眼睛

嘴角上揚

稍微往上看的清澈眼睛

俯角角度

略為低著頭。雖然是較難描繪的角度，還是要畫出稍微往上看，清澈可愛的眼睛。

稍微瞇起眼

嘴巴開朗大笑

自然的笑容。使興奮感全寫在臉上。

圖01 基本的開朗笑容。要營造出可愛感喔。

描繪「喜」和「樂」

　　首先是喜怒哀樂中的「喜」和「樂」。描繪出呈現高興、喜悅、快樂的開朗表情吧。使眼睛大而清澈地張開，嘴巴的嘴角上揚就能構成基本的開朗笑容。張嘴笑出聲時稍微瞇起眼睛應該很可愛才對 **圖01** 。

　　閉上眼睛微笑時，盡可能將眼睛畫成拱形，能夠呈現出可愛的表情。嘴巴則以弦月狀小巧地畫出 **圖02** 。描繪大笑表情時，請試著讓一半的臉部都被嘴巴占據 **圖03** 。使眼睛稍微瞇起，視線往下看的話則可描繪出有點不懷好意的笑容 **圖04** 。

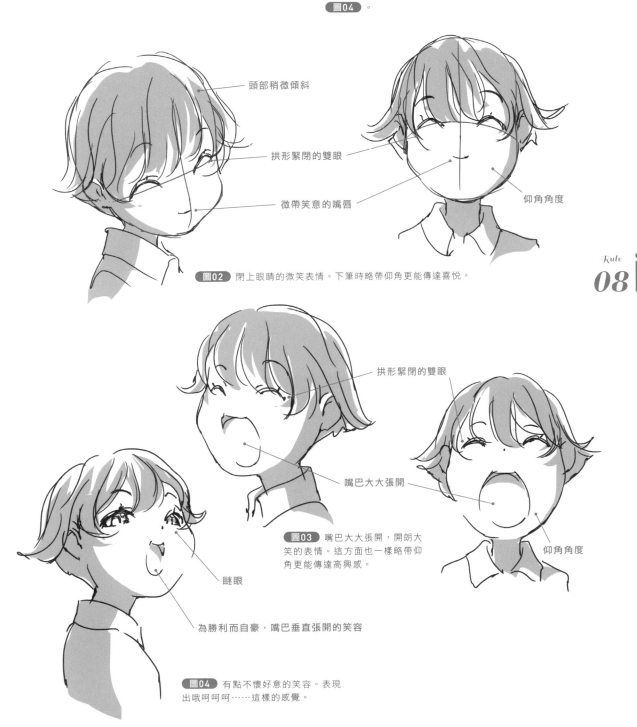

頭部稍微傾斜

拱形緊閉的雙眼

微帶笑意的嘴唇

仰角角度

圖02 閉上眼睛的微笑表情。下筆時略帶仰角更能傳達喜悅。

拱形緊閉的雙眼

嘴巴大大張開

圖03 嘴巴大大張開，開朗大笑的表情。這方面也一樣略帶仰角更能傳達高興感。

仰角角度

瞇眼

為勝利而自豪，嘴巴垂直張開的笑容

圖04 有點不懷好意的笑容。表現出哦呵呵呵……這樣的感覺。

Rule
08

155

描繪「怒」

接下來畫出憤怒的表情吧。可想像臉頰裡塞了顆球，以描繪出臉頰鼓起的感覺 圖05 。呼吸急促的樣子則以鼻息 圖06 。而實在怒不可抑時，

可透過嘶吼、頭髮反翹等外觀做呈現 圖07 。無論何種情況，只要瞇眼或閉眼，使眉間皺紋糾結後就能表現出憤怒的模樣了。

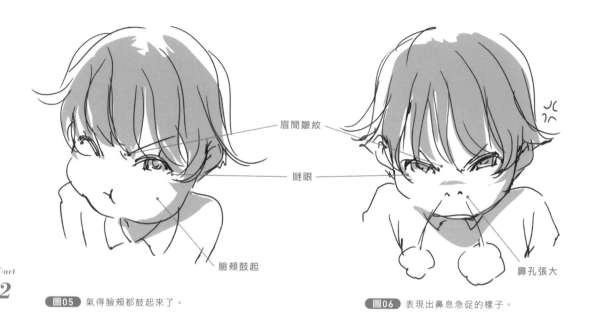

眉間皺紋

瞇眼

臉頰鼓起

鼻孔張大

圖05 氣得臉頰都鼓起來了。

圖06 表現出鼻息急促的樣子。

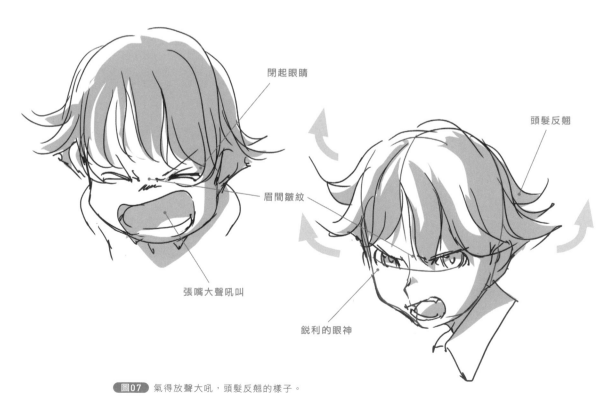

閉起眼睛

頭髮反翹

眉間皺紋

張嘴大聲吼叫

銳利的眼神

圖07 氣得放聲大吼，頭髮反翹的樣子。

描繪「哀」

最後要畫的是悲傷。令人不禁想要抱緊對方的沉靜悲傷，可由眼眶帶淚快哭出來的表情，結成八字的眉毛，及輕輕低頭的表現描繪出來。在哽咽著強忍淚水時，則要用仰角角度描繪 **圖08** 。悲慟莫名全身顫抖時，眼淚也會如水滴般噴出 **圖09** 。而哭泣塑形的招牌動作，也就是淚水如洩洪般的大哭表現，需畫出仰角張大嘴巴的表情，並使鼻孔流出鼻水等，用誇大的表情進行描繪以呈現趣味感 **圖10** 。

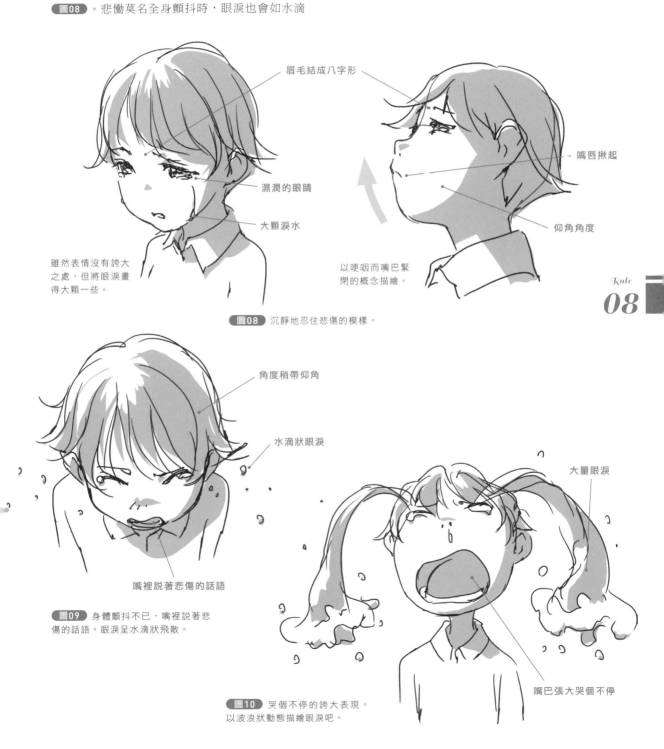

眉毛結成八字形

濕潤的眼睛

大顆淚水

雖然表情沒有誇大之處，但將眼淚畫得大顆一些。

嘴唇揪起

仰角角度

以哽咽而嘴巴緊閉的概念描繪。

圖08 沉靜地忍住悲傷的模樣。

角度稍帶仰角

水滴狀眼淚

嘴裡說著悲傷的話語

圖09 身體顫抖不已，嘴裡說著悲傷的話語。眼淚呈水滴狀飛散。

大量眼淚

嘴巴張大哭個不停

圖10 哭個不停的誇大表現。以波浪狀動態描繪眼淚吧。

Lesson

｛以表情和動作進行感情表現｝

不單使用臉部表情，試著搭配身體姿勢表現出情感吧。使用全身演出表現，能更簡單清楚地傳達訴求。

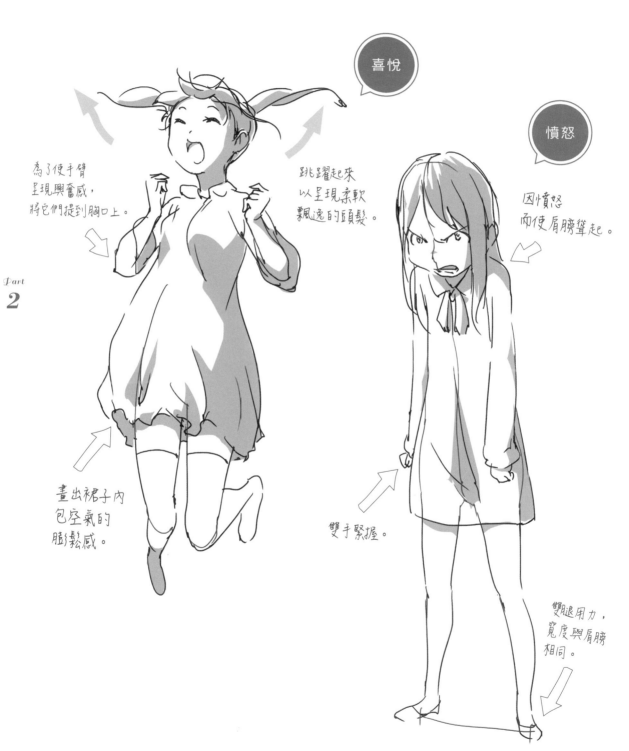

喜悅

憤怒

為了使手臂呈現興奮感，將它們提到胸口上。

跳躍起來以呈現柔軟飄逸的頭髮。

因憤怒而使肩膀聳起。

畫出裙子內包空氣的膨鬆感。

雙手緊握。

雙腿用力，寬度與肩膀相同。

Part 2

悔恨

記得畫出
揮動手腳的姿態。

後悔不已的樣子。

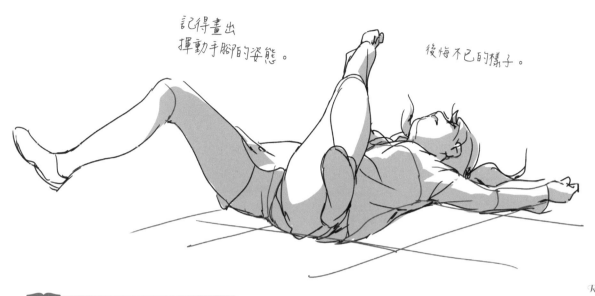

NOTE　和躺地有關的姿勢，下筆時需仔
細確認與地面的接觸面。

Rule
08

Column　畫稿時不要使出100%的精力

　　您曾經被問過「你使出了多少百分比的精力進行工作呢？」這種問題嗎？

　　在這種時候，我想一定有很多人會充滿自信地說出「我使出了100%的精力哦！」這種答案。

　　筆者以前在任職過的製作公司中，也曾被某位伙伴問出「你用了多少百分比的精力進行工作？」。我心裡想著要是說出來的數字太低，搞不好會被認為沒在認真工作也說不定……因此隨口回答「當然是出了100%的精力哦」。然後伙伴說了下面這一段話。

　　「工作絕對不可以使出100%的精力。要以70%左右作業，用剩下的30%餘裕觀察自己

的作品。毫無餘裕時會看不見原本該看到的細節，畫面也會變得僵硬而毫無生氣。況且怎麼畫都不會覺得有趣吧」。

　　「真的耶」！聽過他的說法後，真是令我恍然大悟。然後他又接著這麼說。「但是就算只用70%的精力畫，也得完成100%的稿件不可。為此需做出130%的努力才行」。

　　筆者至今仍將這句話奉為圭臬而持續著畫作。也請讀者朋友們在下筆時試著保留一些餘裕看看。或許能看到一些未嘗得見的事物喔。

TITLE

神技動畫師　關鍵紅筆剖析

STAFF

ORIGINAL JAPANESE EDITION STAFF

出版　　瑞昇文化事業股份有限公司
作者　　toshi
譯者　　王幼正

總編輯　郭湘齡
責任編輯　張聿雯
文字編輯　徐承義　蕭妤秦
美術編輯　許菩真
排版　　二次方數位設計　翁慧玲
製版　　明宏彩色照相製版股份有限公司
印刷　　桂林彩色印刷股份有限公司

法律顧問　立勤國際法律事務所　黃沛聲律師

戶名　　瑞昇文化事業股份有限公司
劃撥帳號　19598343
地址　　新北市中和區景平路464巷2弄1-4號
電話　　(02)2945-3191
傳真　　(02)2945-3190
網址　　www.rising-books.com.tw
Mail　　deepblue@rising-books.com.tw

初版日期　2020年8月
定價　　550元

裝丁・デザイン　　赤松由香里（MdN Design）
デザインDTP　　　近藤幸恵（ANTENNNA）
モデル　　　　　式 紗彩（しきさあや）

副編集長　　後藤憲司
編集　　　　中島安貴彦　日下部理佳
協力　　　　㈱シミズオクト
　　　　　　Whisper not（内山 繁）
　　　　　　デジタルウェーブ

國家圖書館出版品預行編目資料

神技動畫師：關鍵紅筆剖析 / toshi著；
王幼正譯. -- 初版. -- 新北市：瑞昇文
化, 2020.07
160面；18.2X25.7公分
譯自：アニメーターが教えるキャラ描
画の基本法則
ISBN 978-986-401-429-3(平裝)
1.插畫 2.繪畫技法

947.45　　　　　　　　109008244